主编：刘传铭

中国当代肖像艺术集粹

PORTRAITURE ART

上海书画出版社

序

关于肖像的当代寓言

刘传铭

人们总是在一些重大的场合和庄严的时刻见到肖像；

肖像属于关注人类终极命运的严肃艺术；

肖像与卡拉 OK 无关，肖像拒绝流行。

有记载的美术史，是从奥地利的维纶多夫维纳斯开始叙述的，这也标志着肖像艺术有着最古老的起源。人类描述的宇宙万象之中，人们当然最先关注自身的形象，无论是出于崇拜，出于敬仰，还是出于对美的倾慕、怀念或者憎恶、仇恨、鄙视，肖像作品都成了种种情感对话的媒介，成了人们自我和相互观照的需要。其实所谓对话只是期待而已，是无法相互抵达的，临到最后，难免成为绘画者的独语。

在西方，从"古埃及人'为留下另一个自我'到'古希腊肖像艺术追求真、善、美的理想和谐'，到罗马人'真实具体地再现'的法则，到'对人类自我价值重新发现'的意大利文艺复兴"，肖像艺术伴随着文明的脚步不断走向成熟。达·芬奇、米开朗基罗、拉斐尔三巨头确立的素描作为造型艺术的根本和基础，不仅仅成为了绘画技术的宝贵经验，同时也成为了肖像艺术理论的经典。

丢勒、荷尔拜因、卡拉瓦乔、委拉斯贵支、伦勃朗等人继往开来，他们充分相信对象的价值，相信他们笔下的每一个人都是整个世界，从而使我们这些后来者相信历史就是这个样子。（自画像作者都是多多少少有些自恋情结的世界怀疑论者）

16世纪的卡拉瓦乔以一种新的写实主义态度，面对生活真实，甚至直接用对着模特儿写生的方法进行创作，这使他的不少宗教题材作品也被人们以为是风俗写照。他的代表作《酒神》画面色调对比明快协调，人体肌肤质感描绘细腻、精致，色彩变化妙不可言，人们似乎可以看出血液在皮肤下隐约流动。人们相信这是画家本人的自画像。其实人们看到的只是卡拉瓦乔的灵光乍现和"企望的真实"。

真实有多真？这个问题交给19世纪诞生的照相机来回答就简单多了。然而简单容易犯错误，这里的错误对写实性肖像画来说，有点像扳错了道叉。这一叉就错了两百多年。今天，我们才把"照相术无法取代绘画中的艺术因素和表现因素"当新发现的真理来宣讲未免为时已晚。

错误的时间（油画肖像在西方日渐式微），错误的地点（有着两千年中国画人物画传统），油画肖像在19世纪来到了中国。

油画肖像画和中国画人物画的面对面成了近两个世纪以来两个不同画种，不同品类，不同血型，不同风格之间的亲亲仇仇，融合排拒，夹杂不清，有时又互为借鉴、相与争锋的一本糊涂账。

中国画人物画对"传神"的强调，带有很浓的东方式品味的性质，即并不特别强调精细地观察与解剖客观对象，而是把观察感受尤其观察主体的思味置于头等重要的地位。这和强调数学般准确与理性精神的由"希腊艺术至意大利文艺复兴"一脉相传的西方传统有着深刻的区别。

我的心就是花，把花放在花圈上，把花圈放在烈士的墓上，这花圈就是逝者的肖像——肖像用于祭奠。

从高悬于天安门城楼的伟人像到矗立于城市中心的雕塑，从印制无数的名人印刷品到展览会上参观者"高山仰止，景行行止"的肖像——肖像用于宣教。

用于商务……

用于欣赏……

肖像作为社会整体需要的地位是空前的，肖像

作为人的个体需要和文化权力却完全被忽略了。这便是肖像艺术在中国面临的尴尬。

当代中国肖像艺术不仅包容了百年东西方文化的撞击与理解，也包容了殊途同归的两类人——以关注人、研究人、表现人为目的，以对人的内在品质刻画，对生活真谛的理解，对人的精神面貌探索为己任的油画家和国画家的彷徨、尴尬、努力和智慧。

理论的价值终归要由社会的总体实践来证明。经验的局限往往是某一艺术家个性的鲜明旗帜，而捕捉对象的凝神状态（绝不是故作庄严的单一模式），挖掘人物灵魂的真实，搜寻自己的语境与情结，把握自觉与不自觉的平衡，摆脱观念与激情的失衡，才能真正体现肖像作为大艺术的本质品格。

失形神不现，无神形则死。

讨论形与神的关系无疑是讨论鸡与蛋，皮与质，源与流。那么我们不妨设问：形与神是什么时候分离的呢？这一问可能就会扯出科学与人文的分离，扯出一个把人心都要撕裂的纠缠。但它确实耐人寻思。

一个时代总会选择某些艺术家成为它们的代表，在当下艺术这个诸侯割据的乱世之中，我们尚未看到期待中的英雄出场。然而我坚信，在这个丧失了判断力的时代，惟有严肃的优秀艺术家的执著努力，

才会成为时尚文化的真正终结者。

油画国画面对面，在它们交错的目光中看到的是：同处一个地球上的不同国家和民族，东方和西方之间的文化，必定也如太平洋与大西洋之间阻不断的波涛波来涌去，而不是割裂而不能拼合的大陆。一个民族的文化与其他民族的文化之间，总会弥漫着、笼罩着一种云雾，那就是相互之间"无限的欣赏、无声的呼应、无迹的消化"。只是这云雾有时浓厚，有时稀薄，悠然飘忽地缠绕在历史长河沿岸那一座座峰峦之间。

肖像是记录，是关于绘画与被画者的双向记录。绘画者在描述看见的和企望看见的形象时也把自己溶进了油彩和水墨。

肖像是思考，是关于人的命运和人的价值的拷问。

肖像是寓言，是关于一个人、一个民族和一个时代的寓言。

The Contemporary Allegory of Portraiture

Liu Chuanming

Portraits usually come out on great solemn occasions;

Portraiture is a serious art that shows great solicitude for the ultimate fate of humankind;

In contradiction to Karaoke, portraiture rejects popularity.

The recorded history of fine arts dated back to the creation of Venus of Willendorf in Austria, which indicates that portraiture is one of the most ancient arts. In the depiction of the universe, the primary concern of man is for his own image. Whether out of worship and reverence, out of adoration and reminiscence of beauty or disgust, enmity and contempt, portraits have become a medium for a heart-to-heart talk among the people and a necessity to show self and mutual concern. The so-called "talk", beyond the reach actually, is nothing but an expectation, and is inevitably reduced to a soliloquy of the painter in the end.

In the course of the western civilization, portraiture has reached its maturity through the transformation of a series of ideologies —— from "to remain another self" of the ancient Egyptians to "an ideal harmony of truth, good and beauty" pursued by the Greek portraiture, from "a realistic and minute representation", a Roman portraiture law, to "the rediscovery of man's self-value" advocated in the Renaissance. Leonardo da Vinci, Michelangelo and Raphael all regarded sketch as the basis and essence of plastic arts, which not only provided valued experience for the art of painting, but laid a theoretical foundation for classical portraiture as well. Following their steps, Dürer, Hans Holbein the Younger, Velázquez and Rembrandt firmly believed in the value of the subject, that each of their subjects is a whole world, which convince us the successors that history is just like what they described.(The creators of self-portraits are world skeptics with, more or less, narcissism complex)

Caravaggio, the Italian painter in 16th century, adopted a new realistic attitude toward the life, and even created his works by directly sketching his sitter. Quite a number of his religious works, thus, were a depiction of the secular world in the eyes of many people. His representative work Bacchus, for example, is characterized by brilliant coloring, harmonious contrast and realistic detail of the texture. The intriguing subtlest nuances of colors are a testimony to an almost visible sight of blood flowing beneath the skin! Although some people hold that it is a self-portrait, it is actually the fruit of a sudden inspiration as well as "the embodiment of a prayer".

How close can we get to the reality? It seems that

this question might be pretty easy to answer by resorting to the camera, a great invention in 19th century. A simple way of thinking about the solution, nevertheless, is usually a trigger of blunders. As to realistic portraiture, the mistake here is rather like a wrong switch of the railway track, which lasted for over 200 years. It seems quite late today to claim a newly–discovered truth that "the artistic and expressive factors in the painting are beyond the scope of the camera".

In 19th century, a wrong time when oil portraiture was on the decline, it was introduced into China, a wrong place where the traditional Chinese figure painting had dominated for 2, 000 years.

For the past nearly two centuries, the two different genres had been mutually repulsed and fused, had competed with and learned from each other.

The traditional Chinese figure painting stresses a kind of "vividness" with intense oriental flavors, displaying a strong regard for perception, and comprehension of the subject in particular, rather than for meticulous observation and anatomy of the subject, which distinguishes itself from the western tradition that, traced to the origin "from the Greek art to the Renaissance", emphasizes mathematical subtleness and rational spirit.

My heart is the flower that is twined on a wreath;
I place the wreath in front of the martyr's tomb since,
it has been a portrait that I drew for the deceased,
to whom, I offer my sacrifice.

No matter whether it is the portrait of the great man hung on the Tian An Men gate tower or the sculpture standing upright in the city heart, printed matter with celebrities' likenesses or images placed on exhibition that visitors behold with great owe, portraits are obviously religious.

They are commercial ...

They are appreciable ...

Such an unprecedented concern for overall needs completely precludes that for individual needs and cultural rights, an embarrassment to portraiture in China.

The contemporary Chinese figure painting shows a conceptual magnanimity to portraiture, a magnanimity not only to the cultural clashes between East and West, but also to the waver, embarrassment, endeavor and wisdom of

both oil painters and traditional Chinese painters, the two types of people who aim at the same concern for, research and expression of men, and who assume the same responsibility for the depiction of the inner man, comprehension of the essence of life and exploration of psychological depth.

The value of a theory can only be testified through general social practices. The deficiency of experience is usually an eye–catching banner preceding the procession of an artist's personality. It is of requisite to catch the subject's staring state, which is never a monotonous solemn pattern, discover the psychical truth, probe the context and complex of the painter's own, balance his consciousness and unconsciousness and regain the balance between concept and passion so as to manifest the essence of portraiture as a great art.

Spirit submerges without form; form dies without spirit.

The relationship between form and spirit differs in no way from that between chicken and egg, skin and substance, and source and course. Yet, people may wonder when they have been apart, a question that probably implicates the thought–provoking detachment between natural science and liberal arts as well as a heartbreaking entanglement.

Every era chooses some artists as its voices. In this troubled time with coexisting various genres, we haven't yet seen our awaiting hero. I am well convinced, however, that in this age which has said goodbye to judgement, only serious superexcellent artists can become the terminators of popular culture through their unremitting endeavors.

Through this eye contact between oil painting and the traditional Chinese painting, we have seen: one and the same earth on which different countries and nationalities live together rather than isolated continents which fail to piece together, that the Eastern and Western cultures, just like the unobstructed billows surging back and forth between the Pacific and Atlantic, are experiencing a constant exchange, and that between one culture and another is always permeating the mutual "infinite appreciation, soundless echo and trackless digestion", a fog that is thick or thin, floating among the ridges and peaks along the course of history.

Portraiture is a recording, a two–way recording of both the painting and painted. In the depiction of the image in his eyes and mind's eye, he fuses himself in the paint or the ink and wash.

Portraiture is meditation and interrogation of the fate and value of humankind.

Portraiture is an analogy, of a specific individual, a nation and an age.

目录

国　画

油 画
Canvas

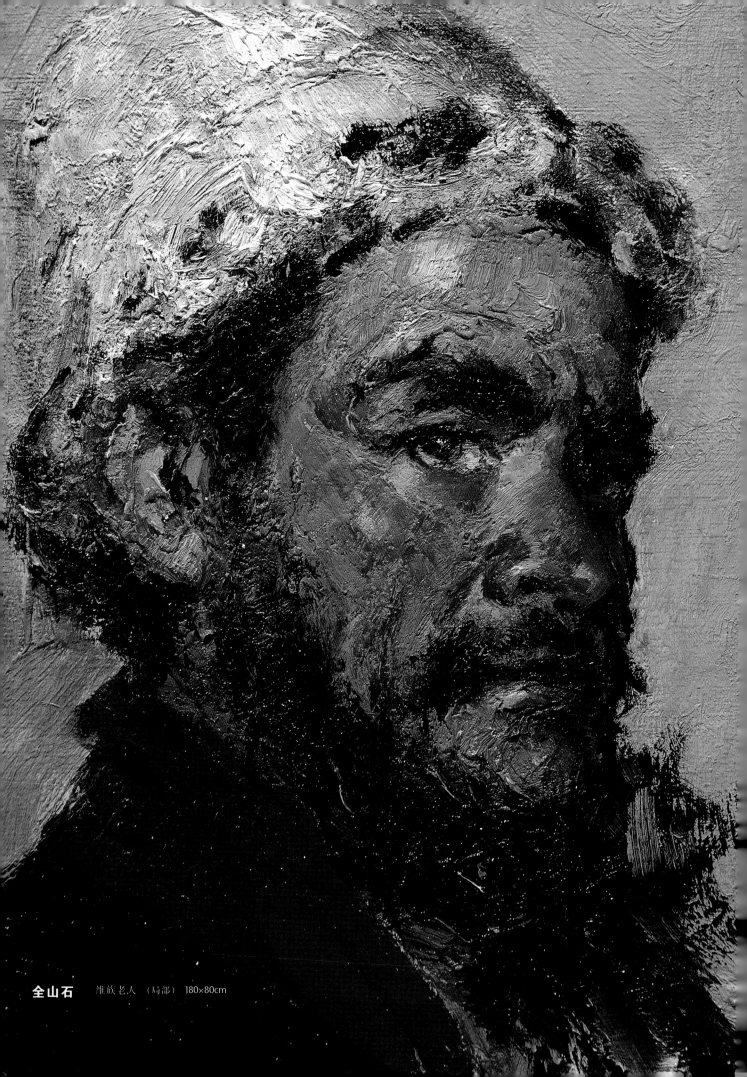

全山石　维族老人（局部）　180×80cm

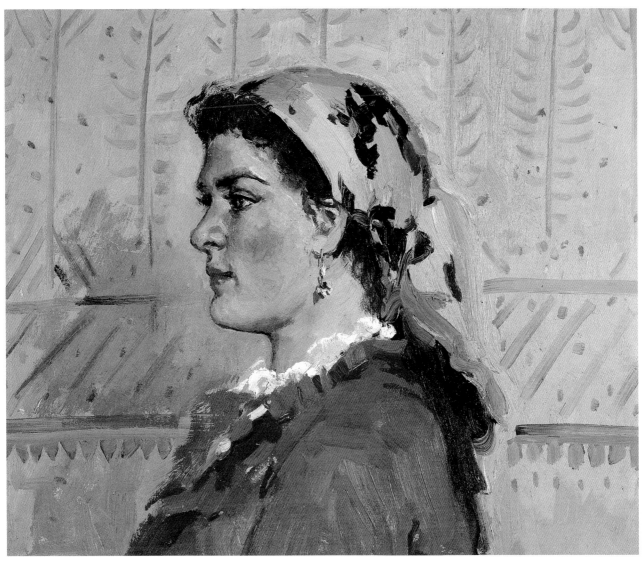

全山石　维族少女　80×110cm

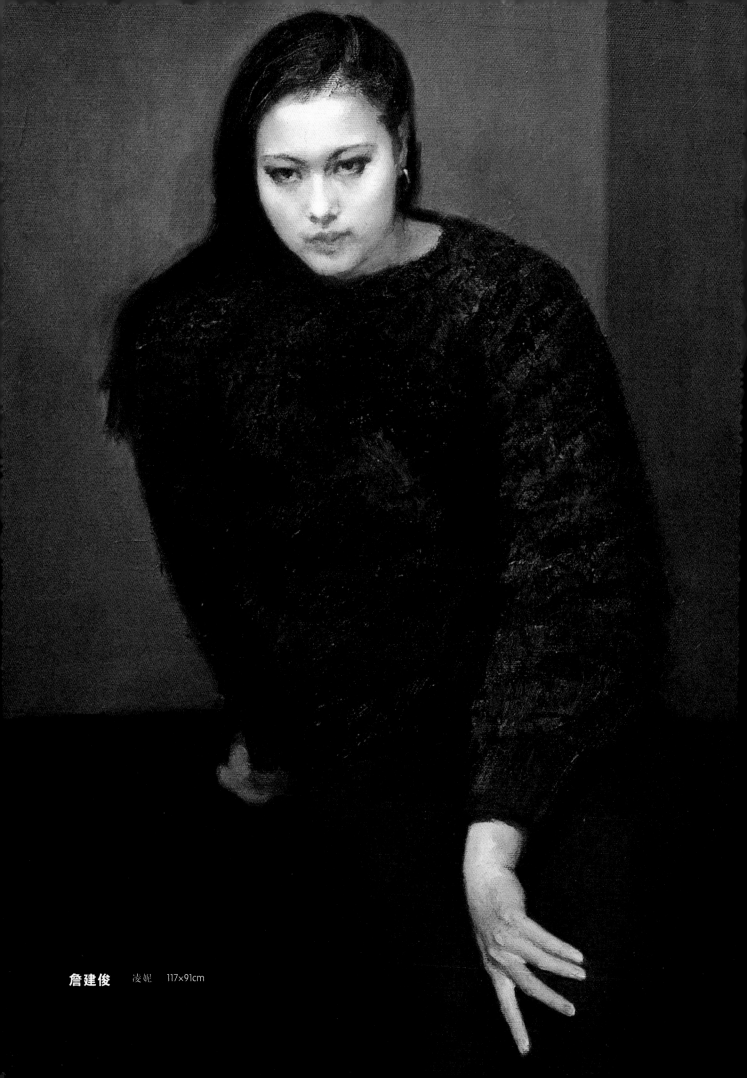

詹建俊　凌妮　117×91cm

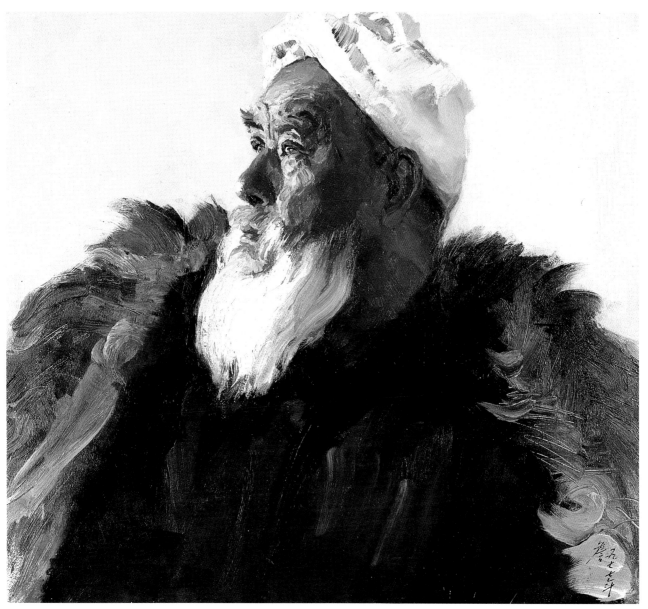

詹建俊 马大爷 54.5×60cm

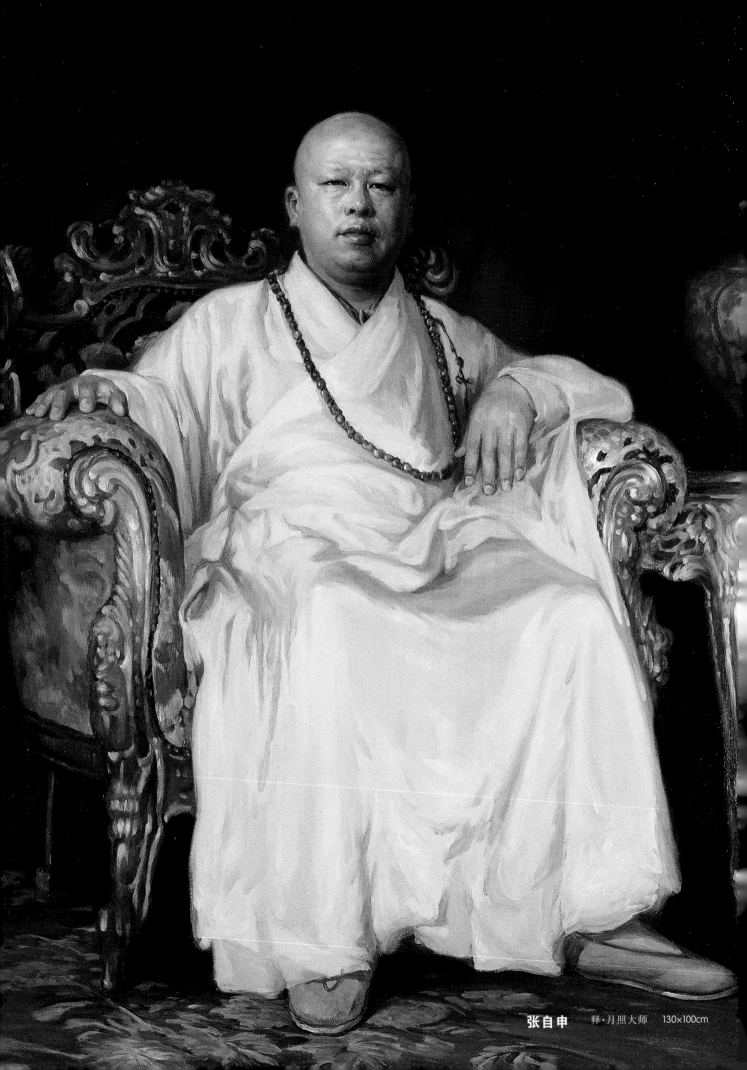

张自申　释·月照大师　130×100cm

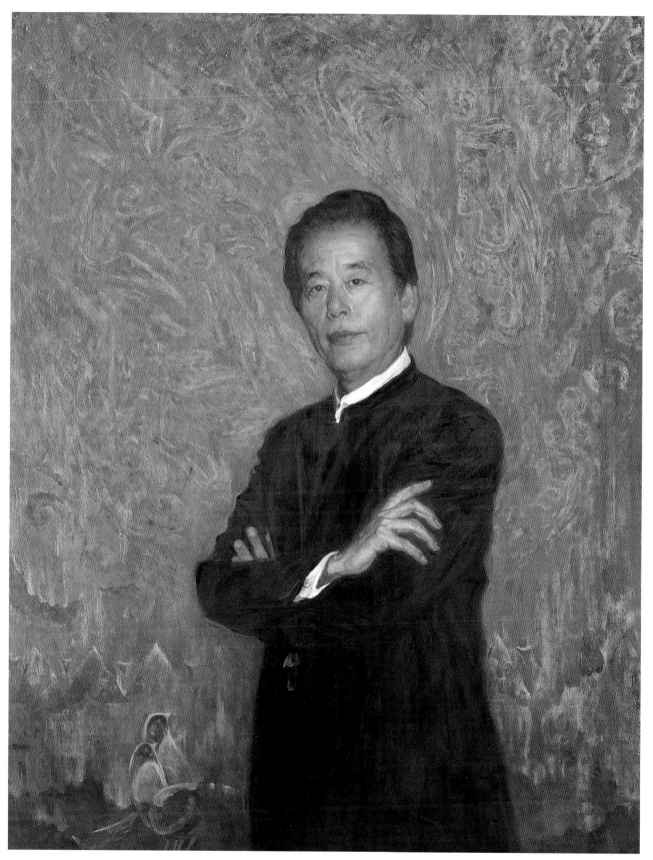

张自申　　丁绍光肖像　　145×114cm

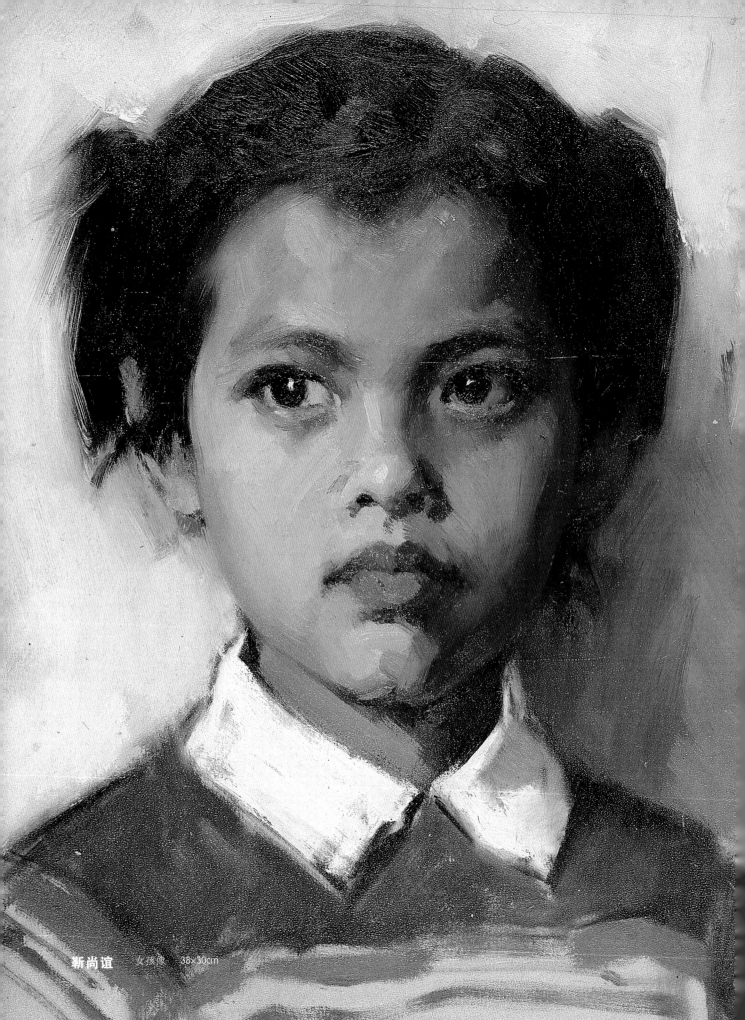

靳尚谊　女孩像　38×30cm

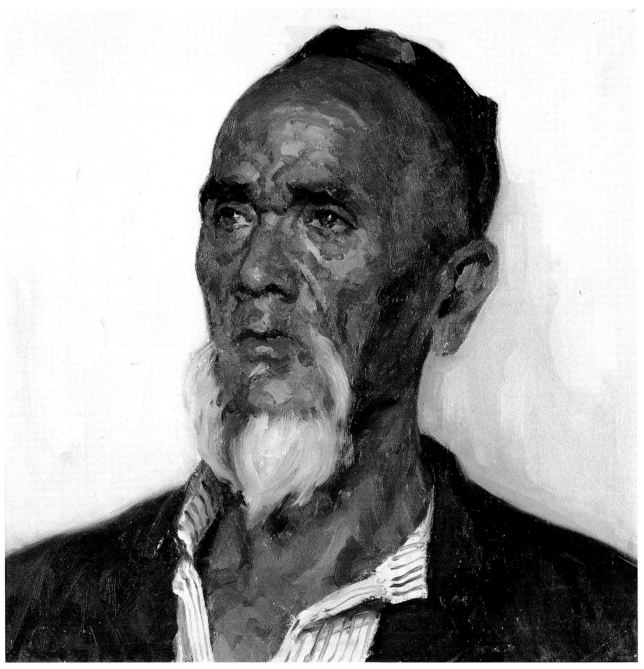

靳尚谊 维族老人　40×40cm

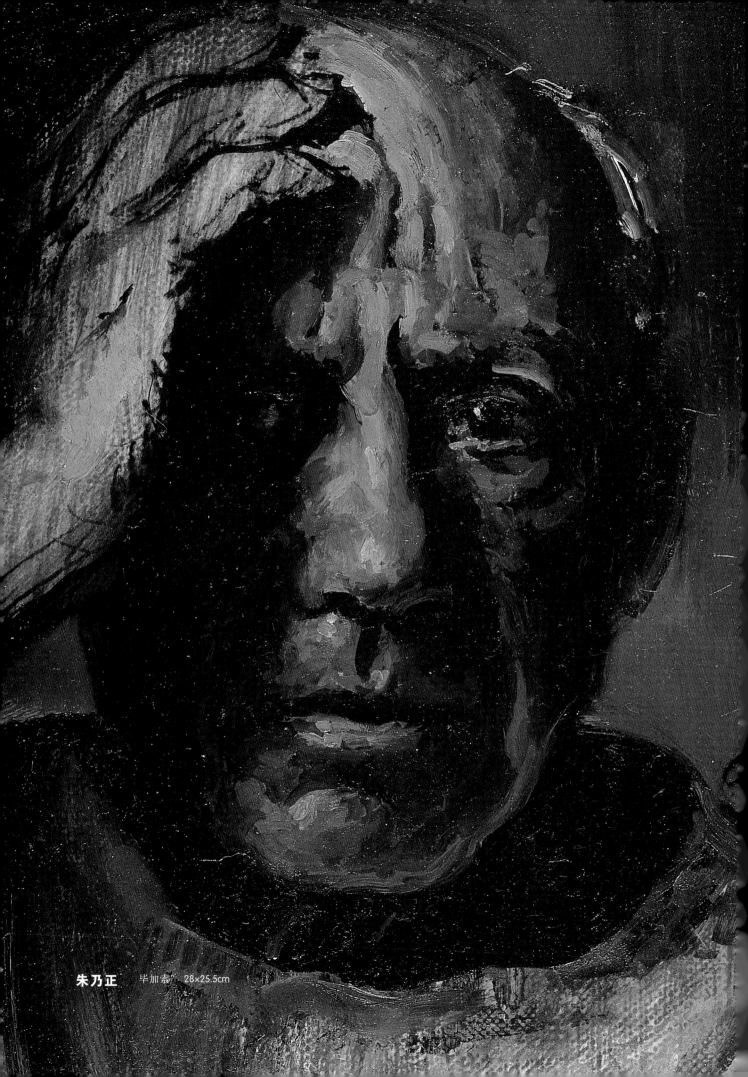

朱乃正　毕加索　28×25.5cm

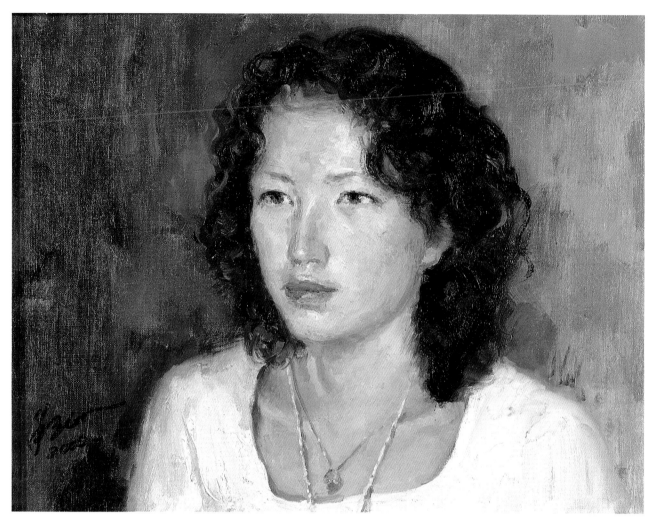

朱乃正　　女儿像　32×41cm

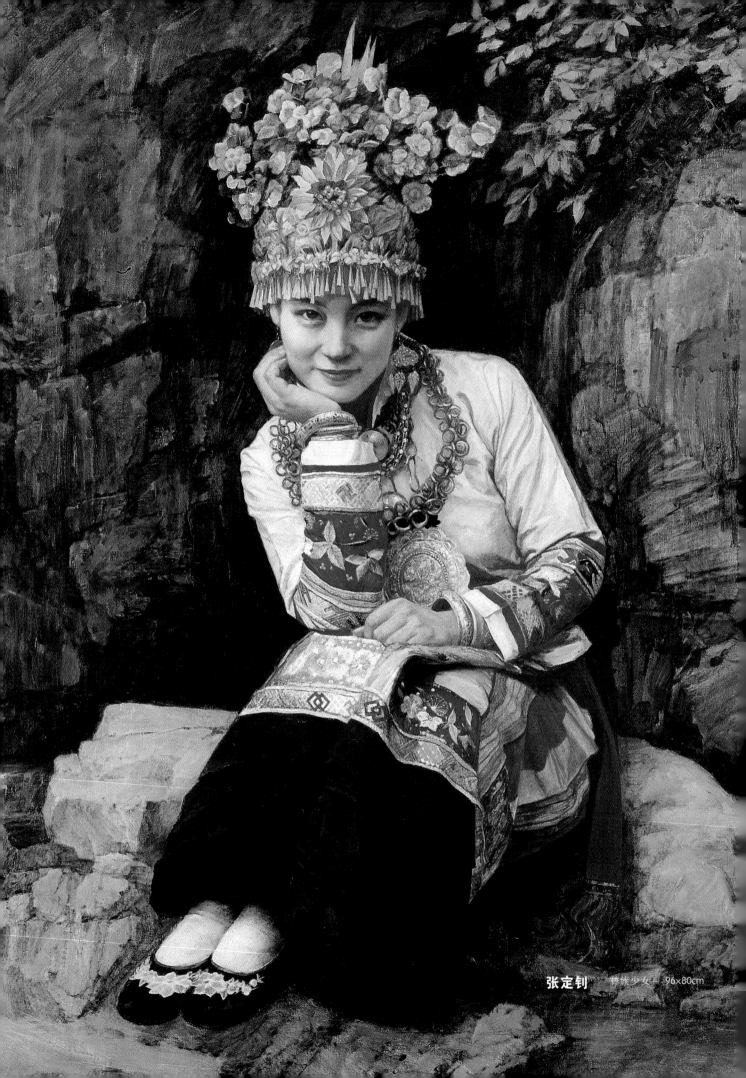

张定钊　苗族少女一　96×80cm

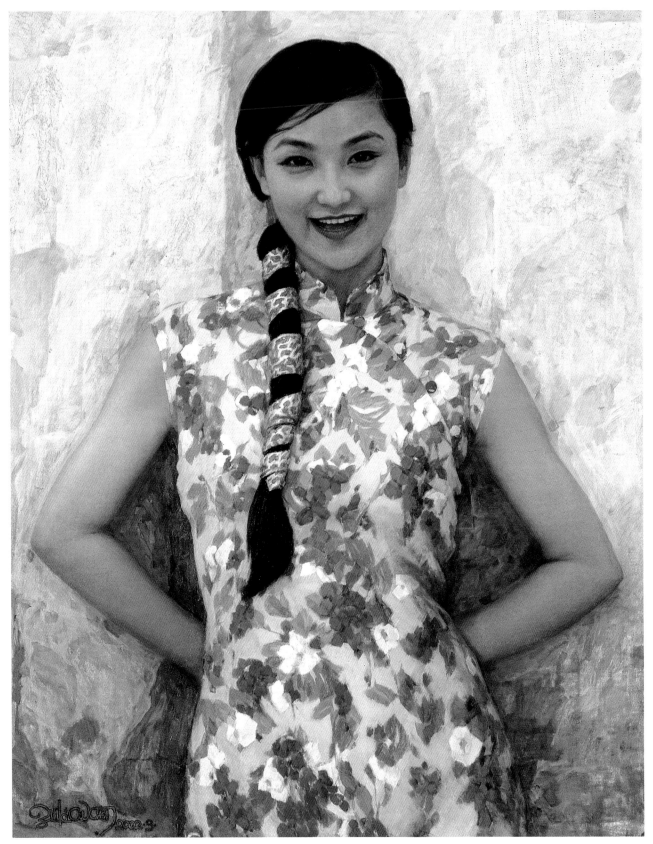

张定钊　花季少女　116×90cm

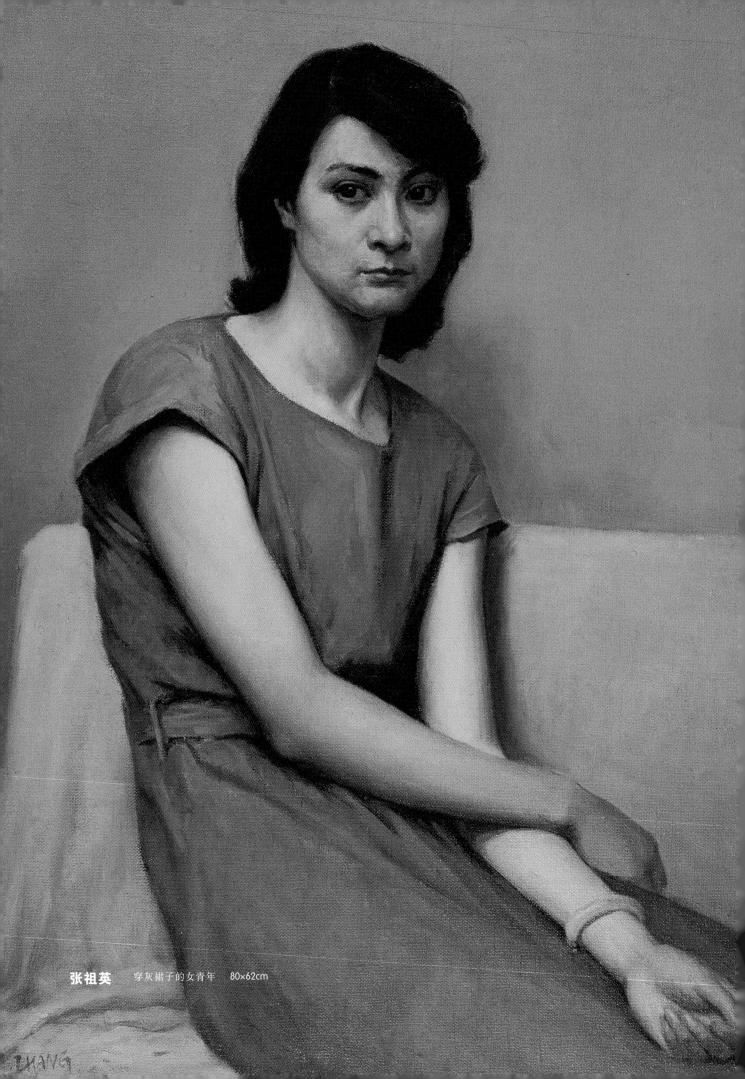

张祖英　穿灰裙子的女青年　80×62cm

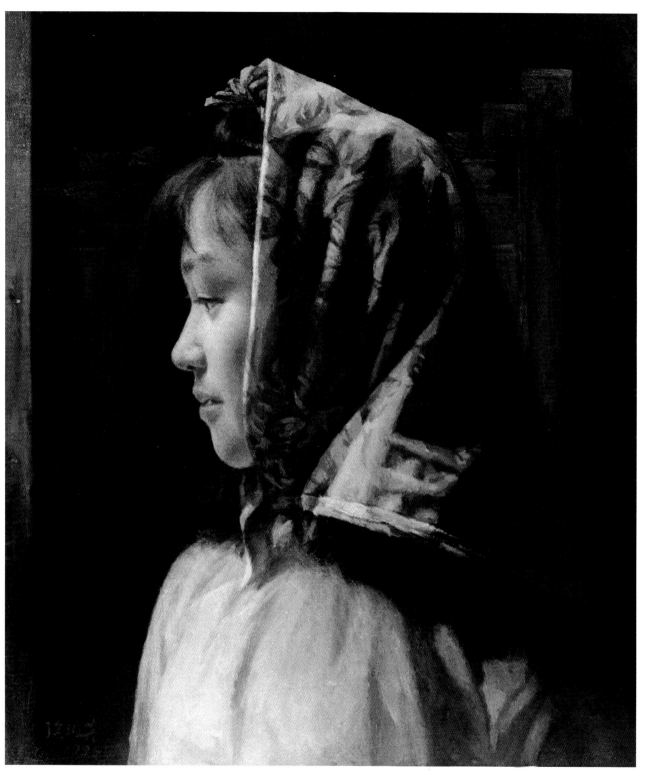

张祖英 暎子 28×25.5cm

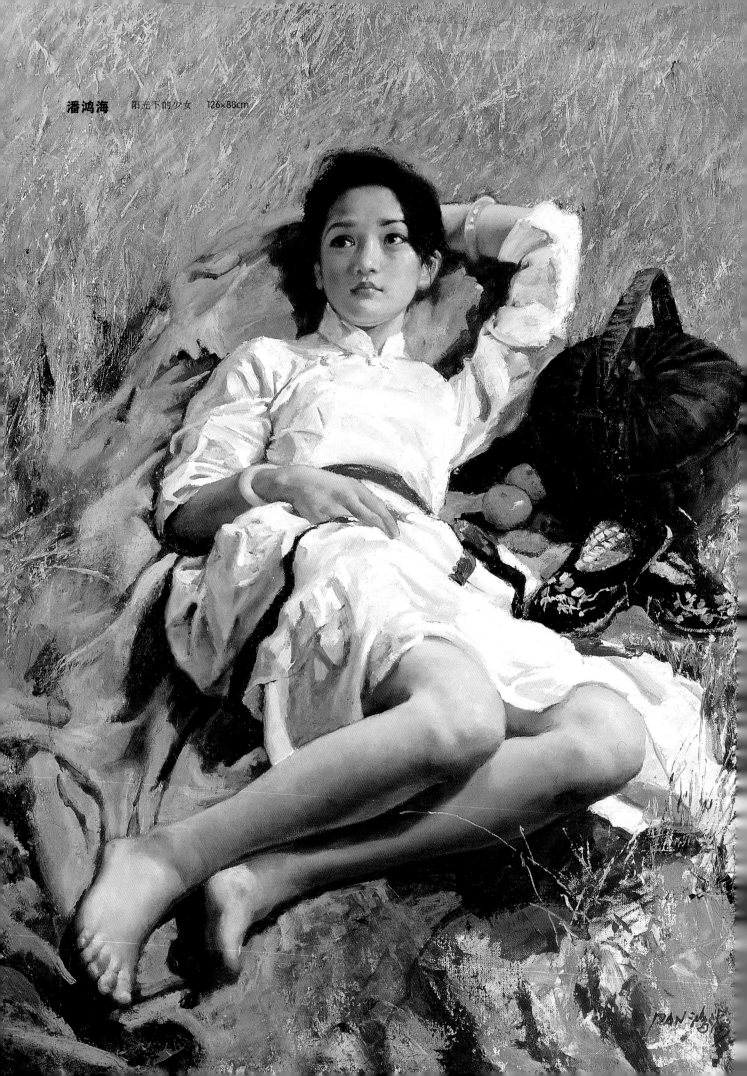

潘鸿海　阳光下的少女　126×88cm

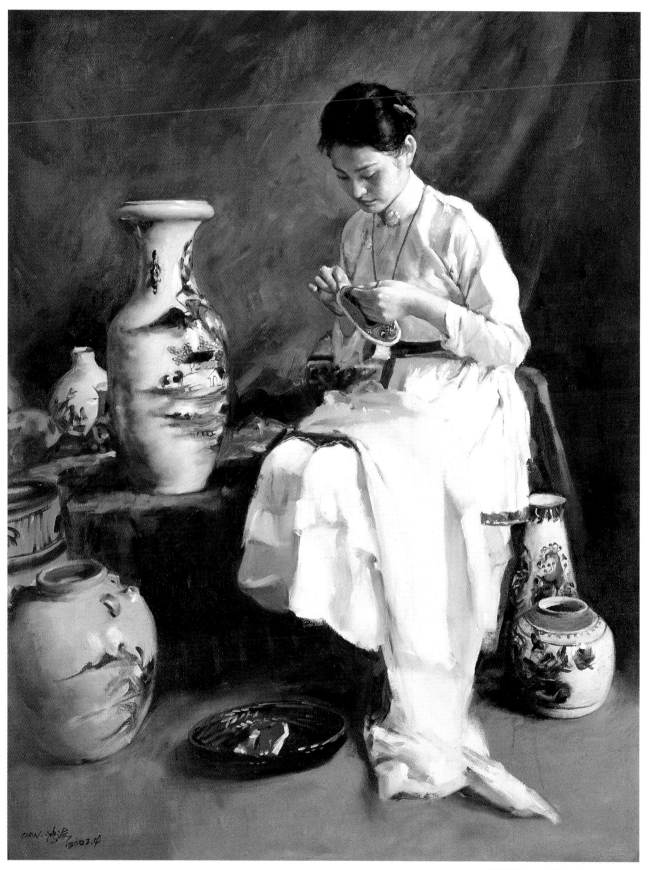

潘鸿海　针线活　126×88cm

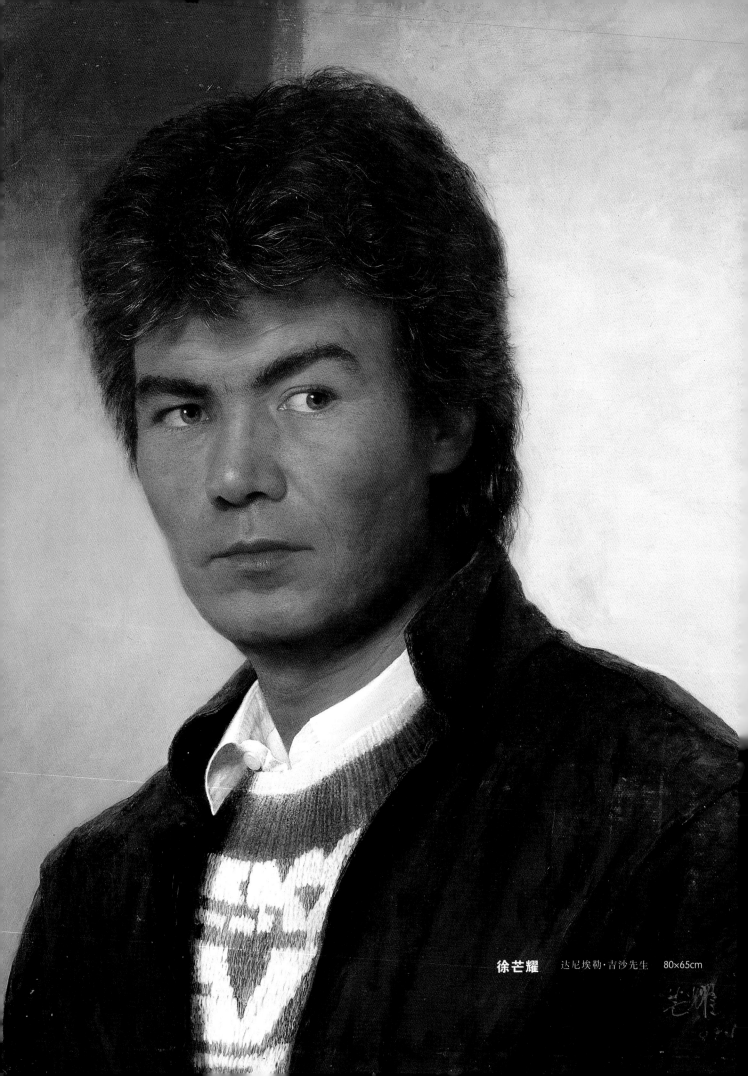

徐芒耀　达尼埃勒·吉沙先生　80×65cm

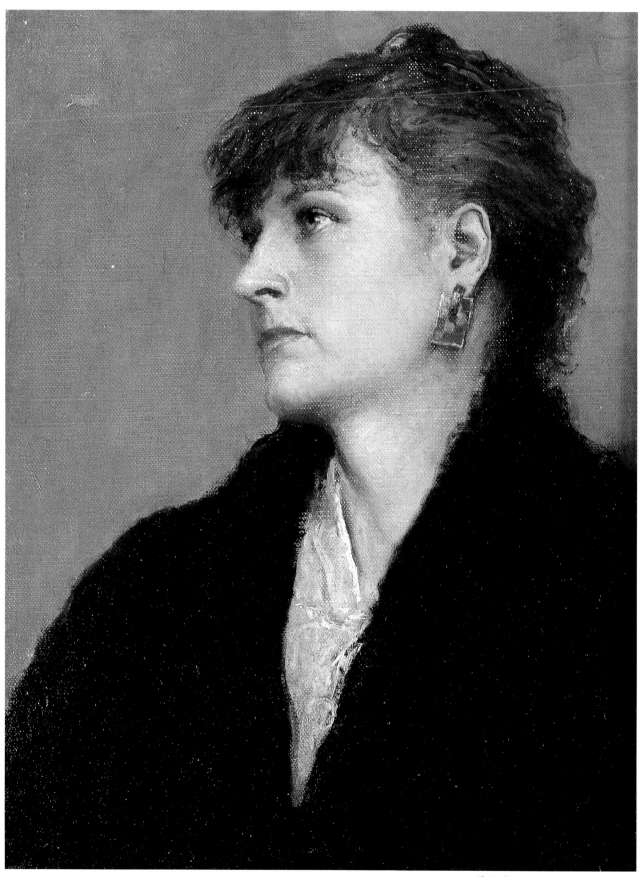

徐芒耀 伊莎贝尔 36×28cm

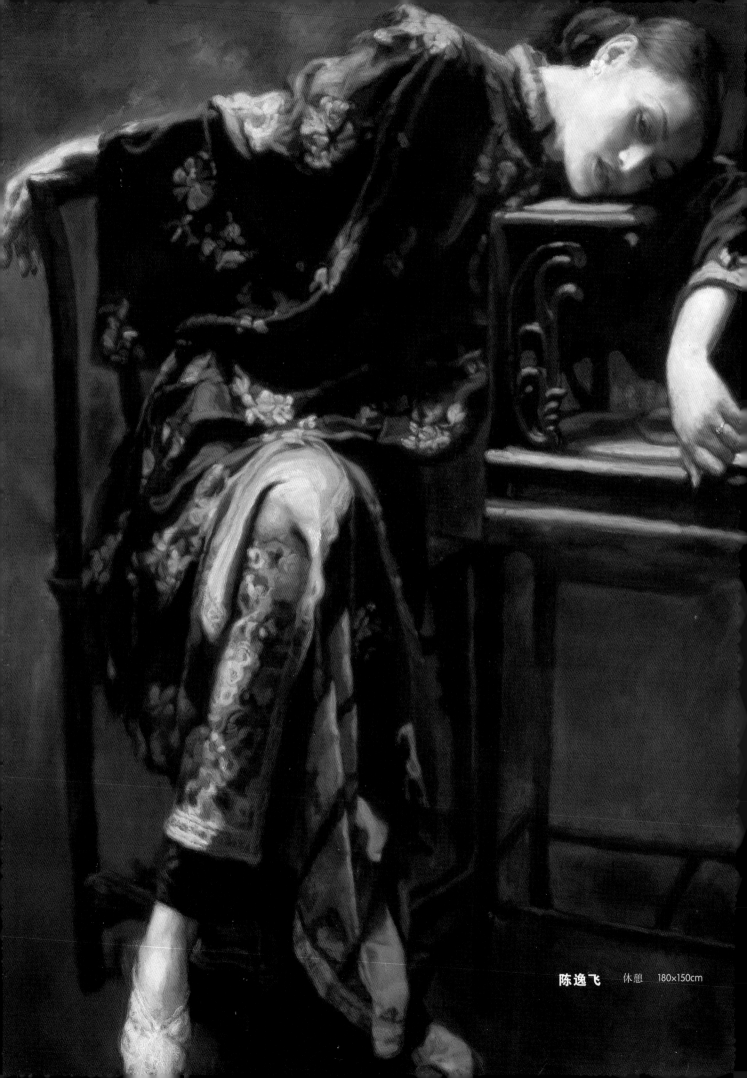

陈逸飞　休憩　180×150cm

陈逸飞 男人头像 90×90cm

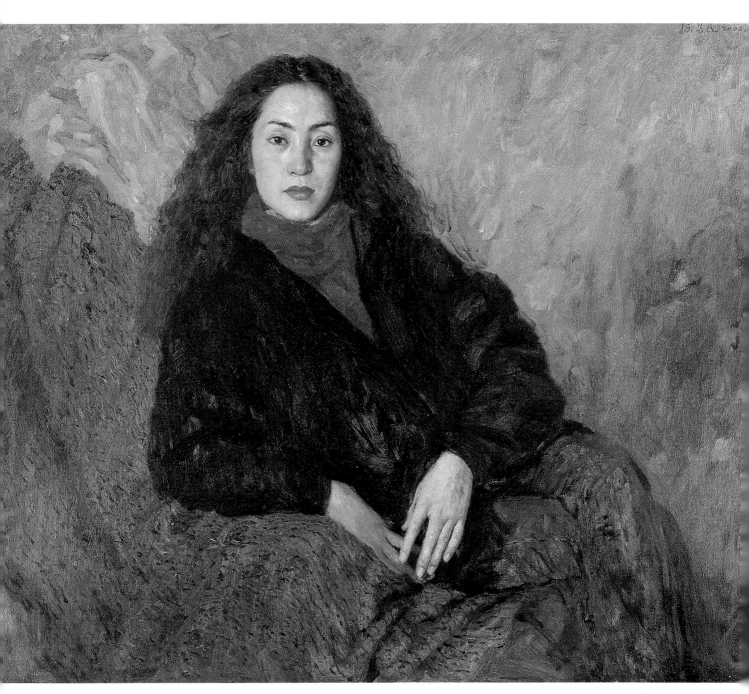

孙为民　　生活在新疆的汉族女肖像　　90×110cm

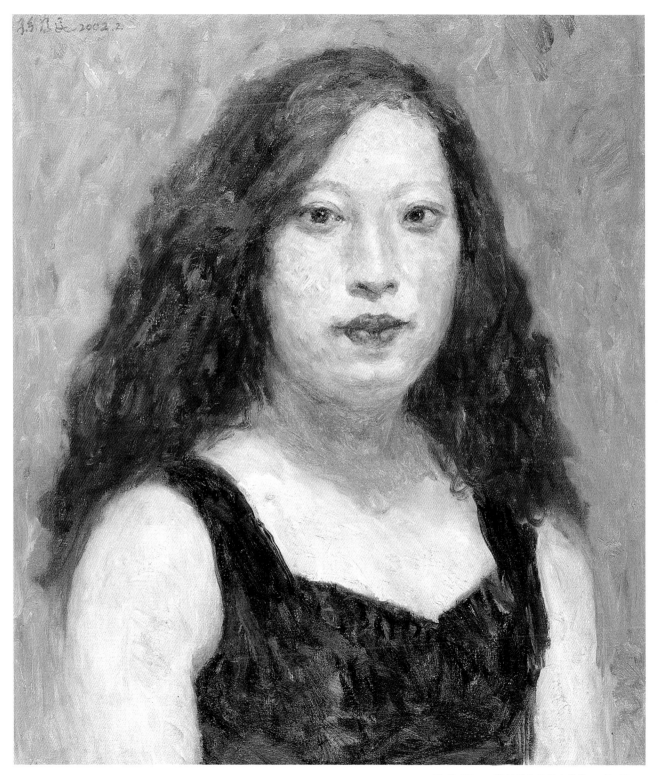

孙为民　染红了头发的女肖像　60×50cm

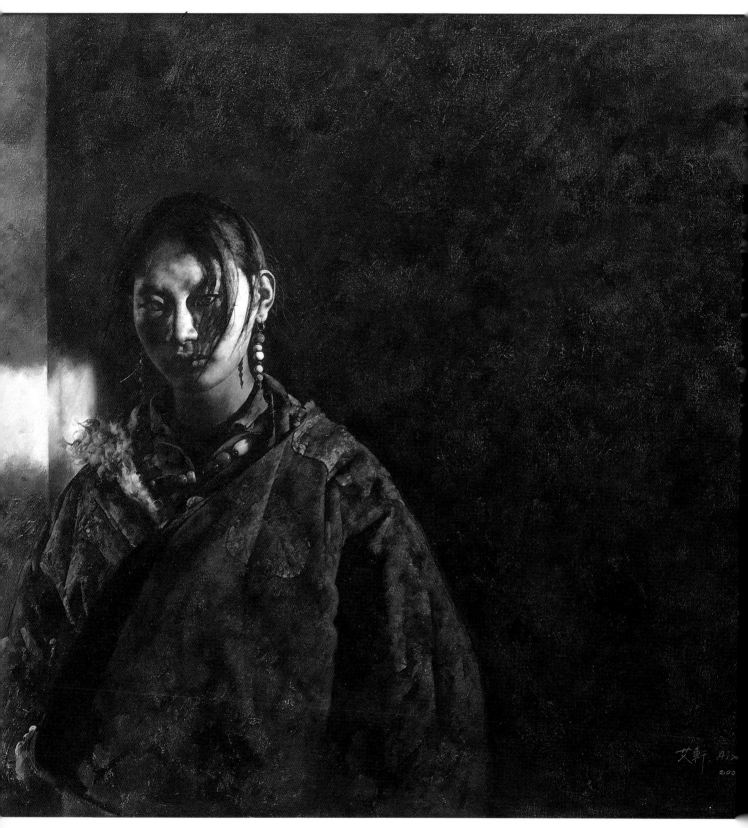

艾 轩　白光　130×130 cm

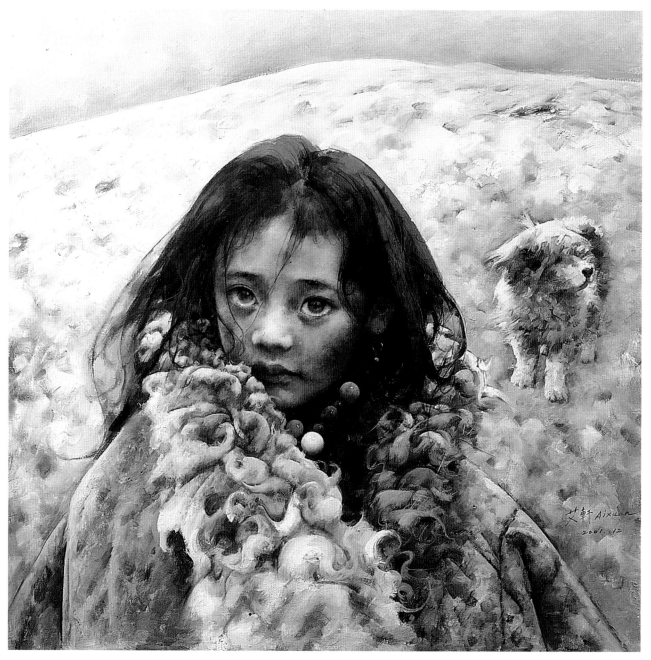

艾 轩 风暴扫过荒园 80×80cm

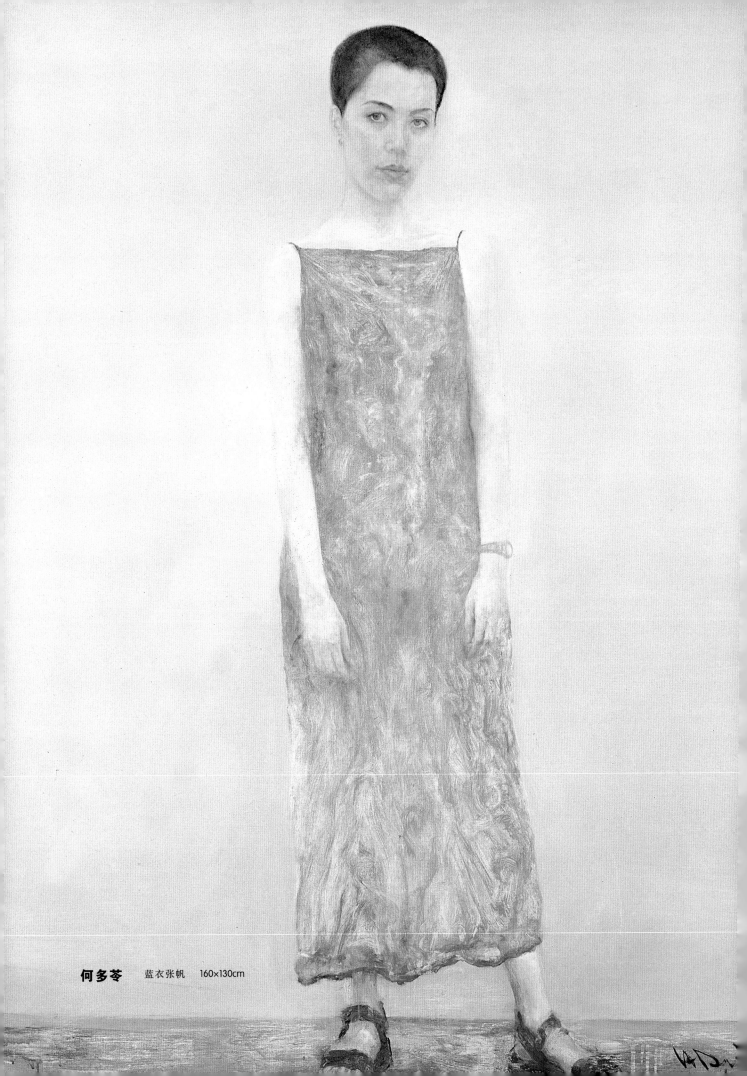

何多苓　蓝衣张帆　160×130cm

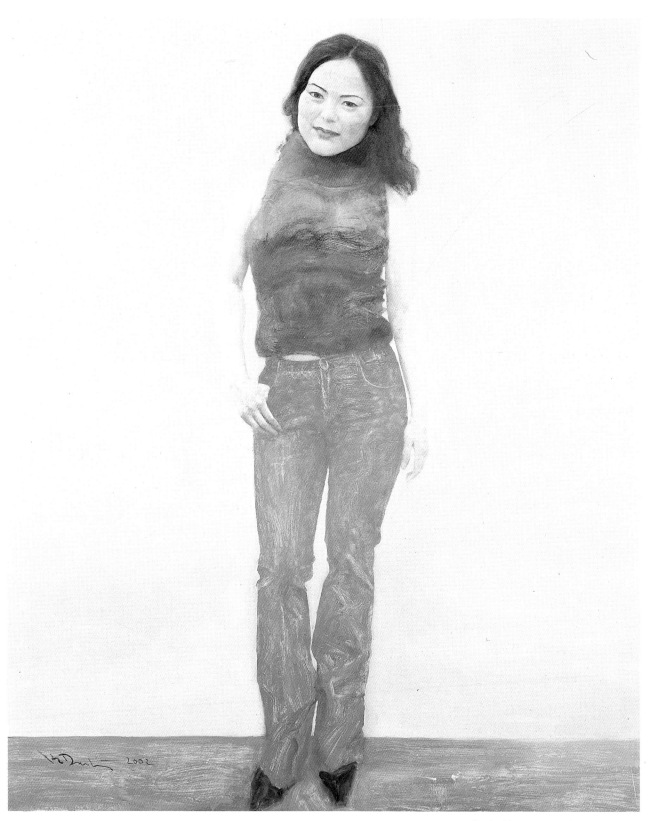

何多苓 红衣朱涛 160×130cm

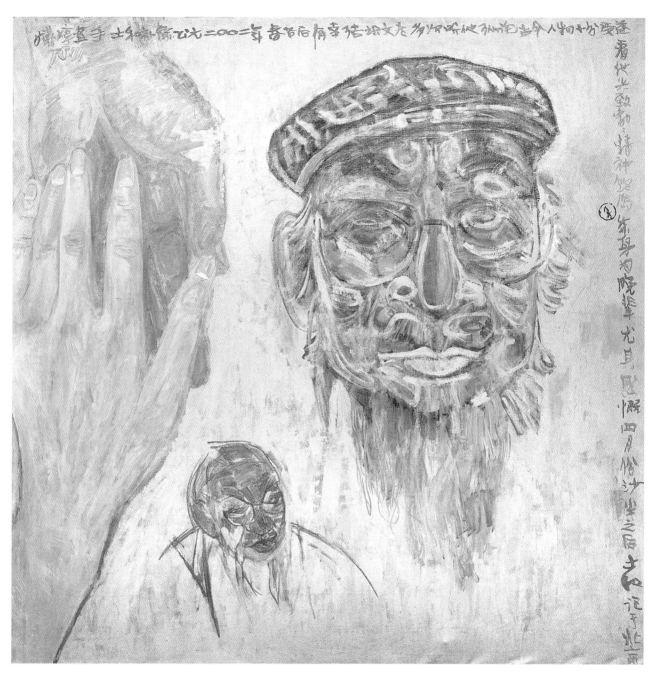

戴士和 文怀沙 210×207.5cm

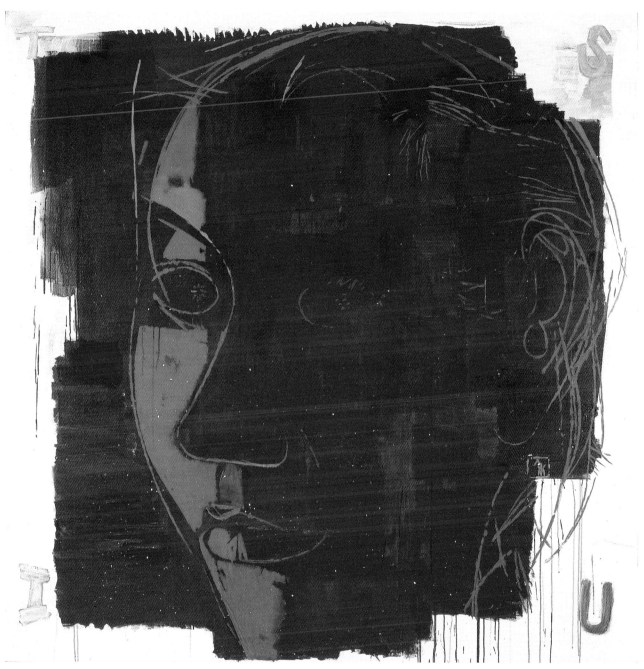

戴士和　徐嬿婷　209×209cm

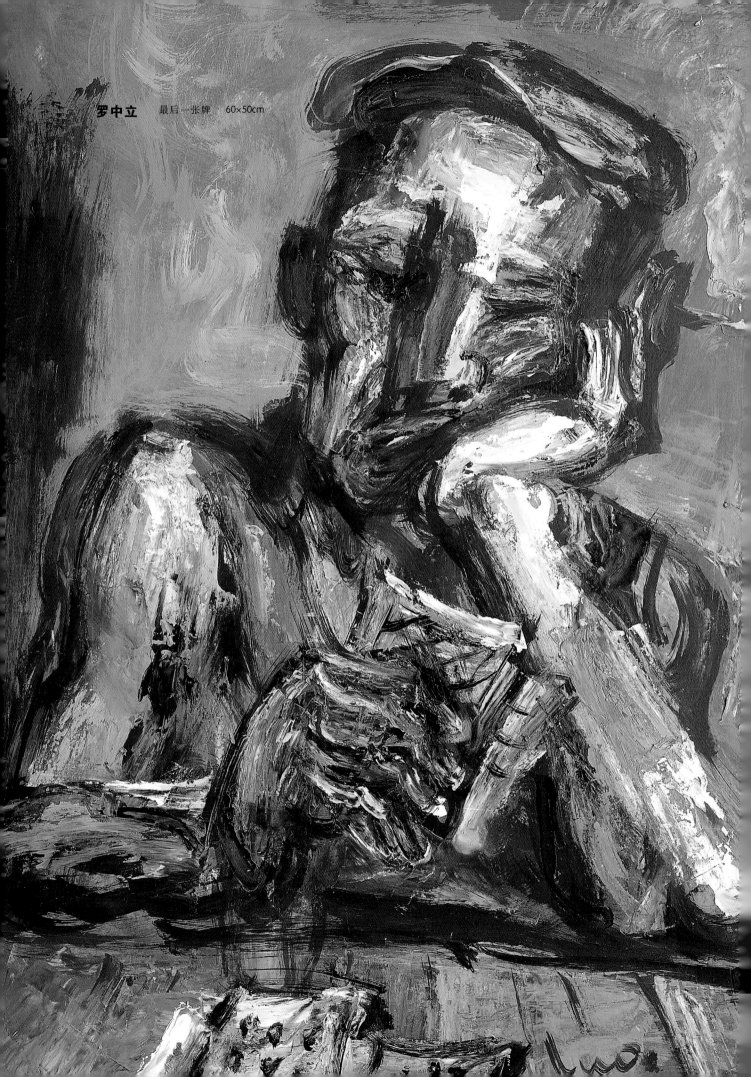

罗中立　最后一张牌　60×50cm

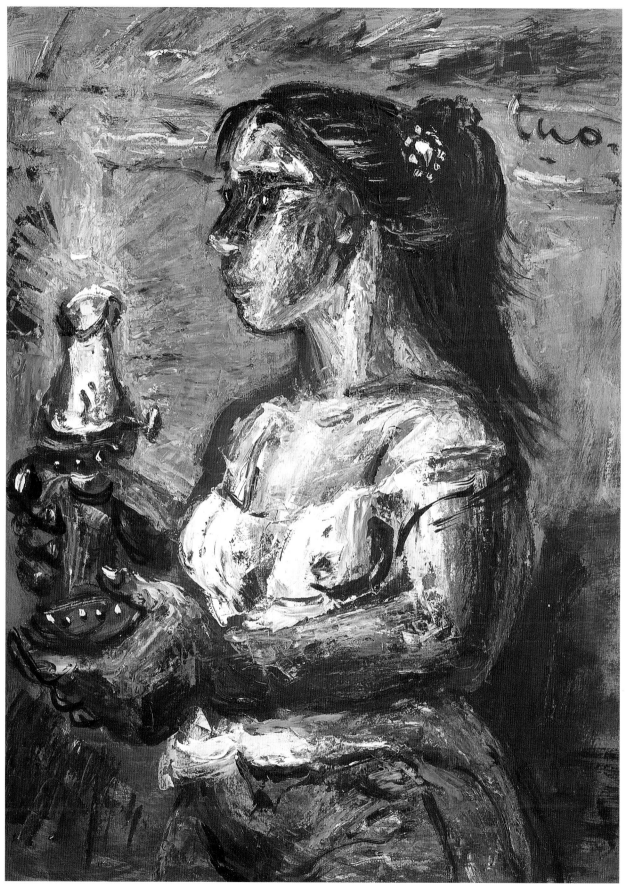

罗中立　举灯的农妇　60×50cm

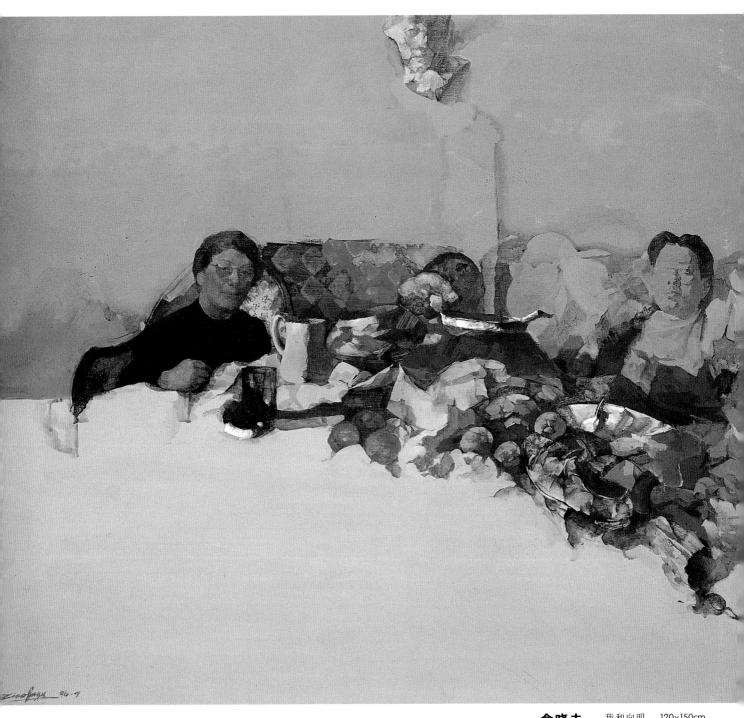

俞晓夫　　我和向明　　120×150cm

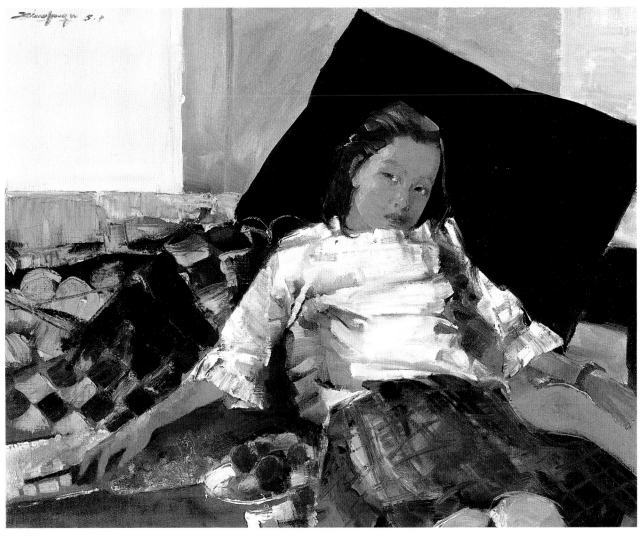

俞晓夫 邻家女孩 65×80cm

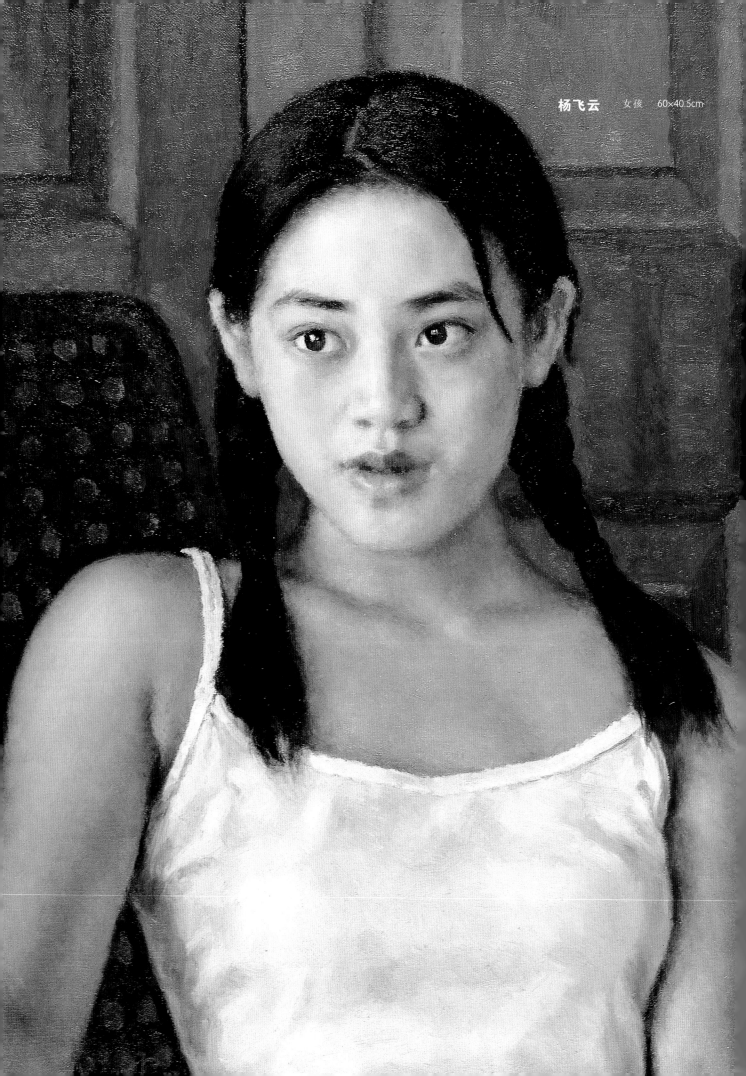

杨飞云　女孩　60×40.5cm

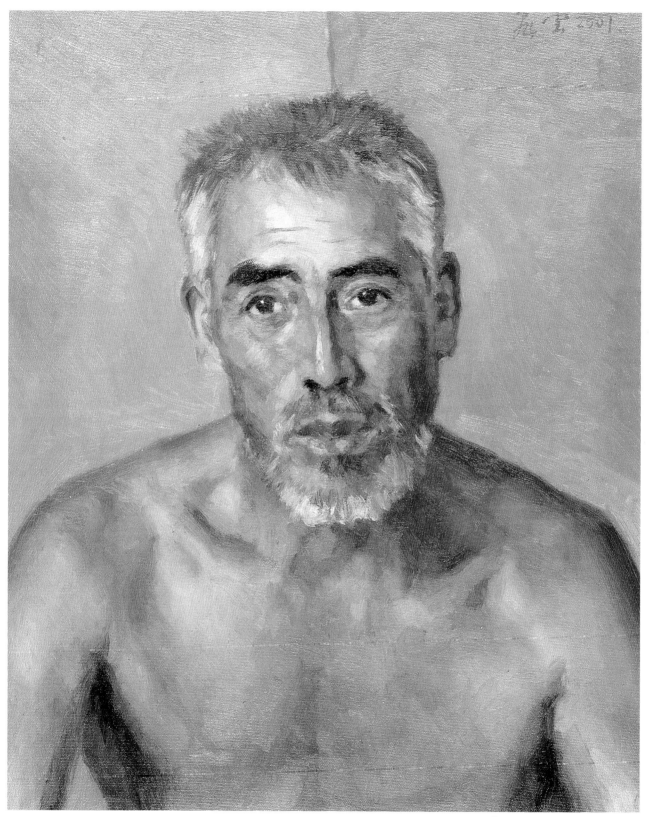

杨飞云　长者　50.5×40cm

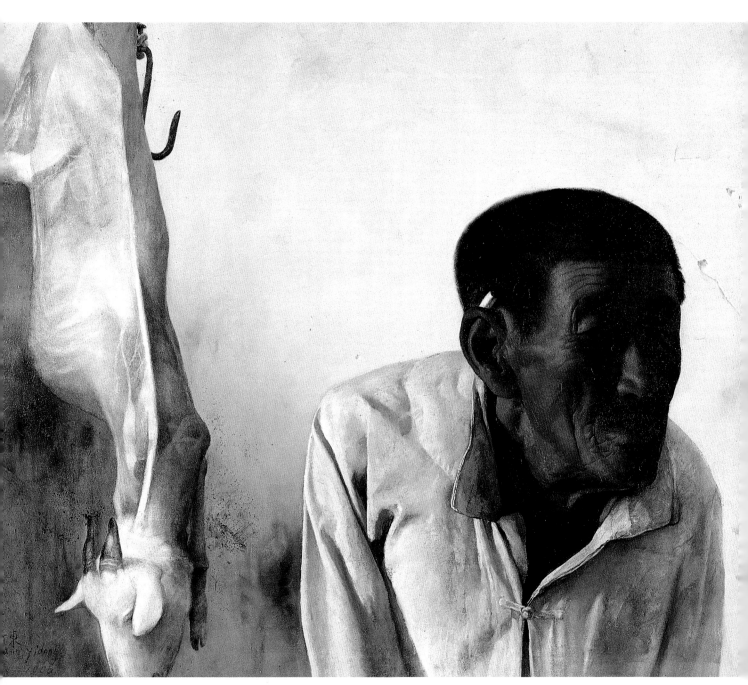

王沂东　屠夫　65×80cm

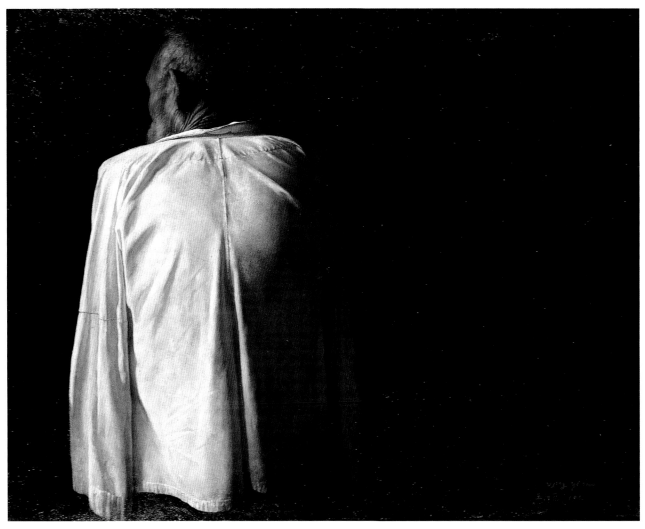

王沂东　农夫　80×100cm

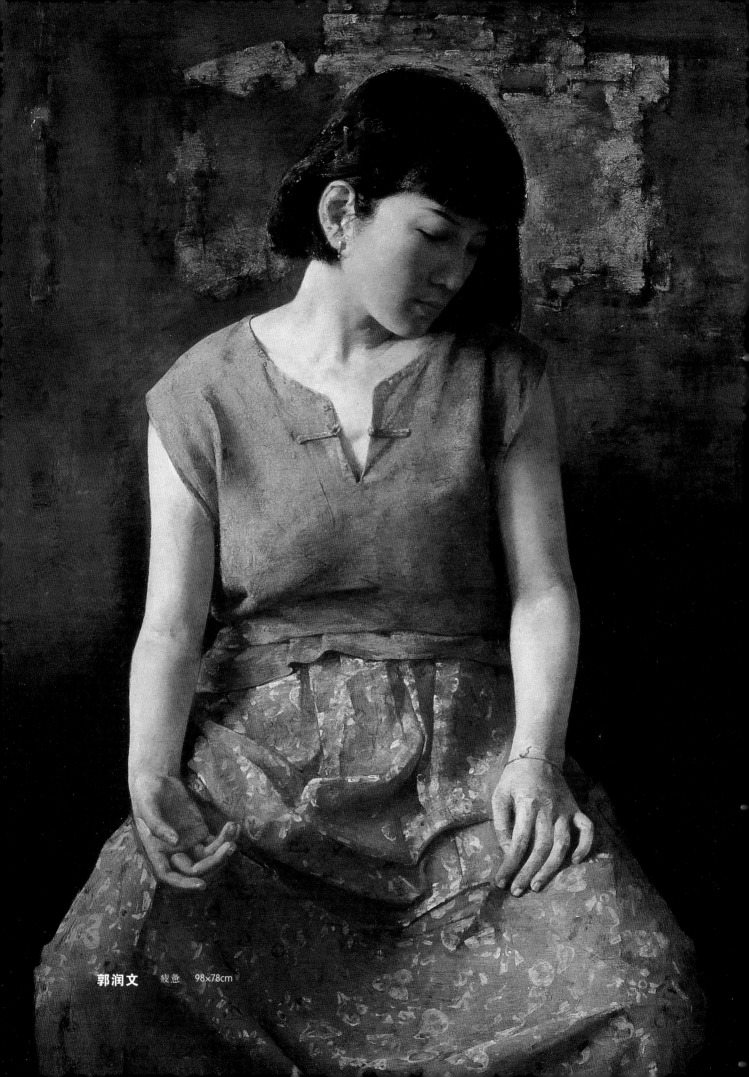

郭润文　疲惫　98×78cm

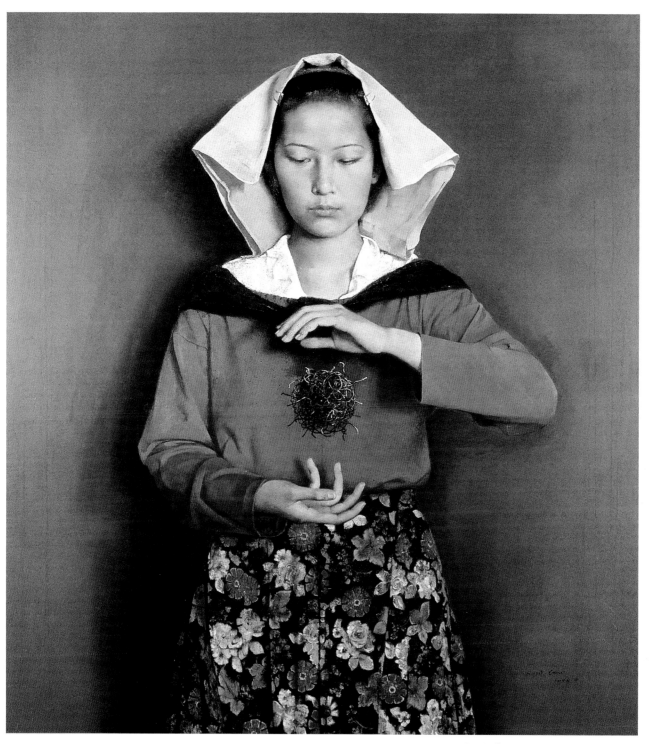

郭润文 欲望的解释 100×90cm

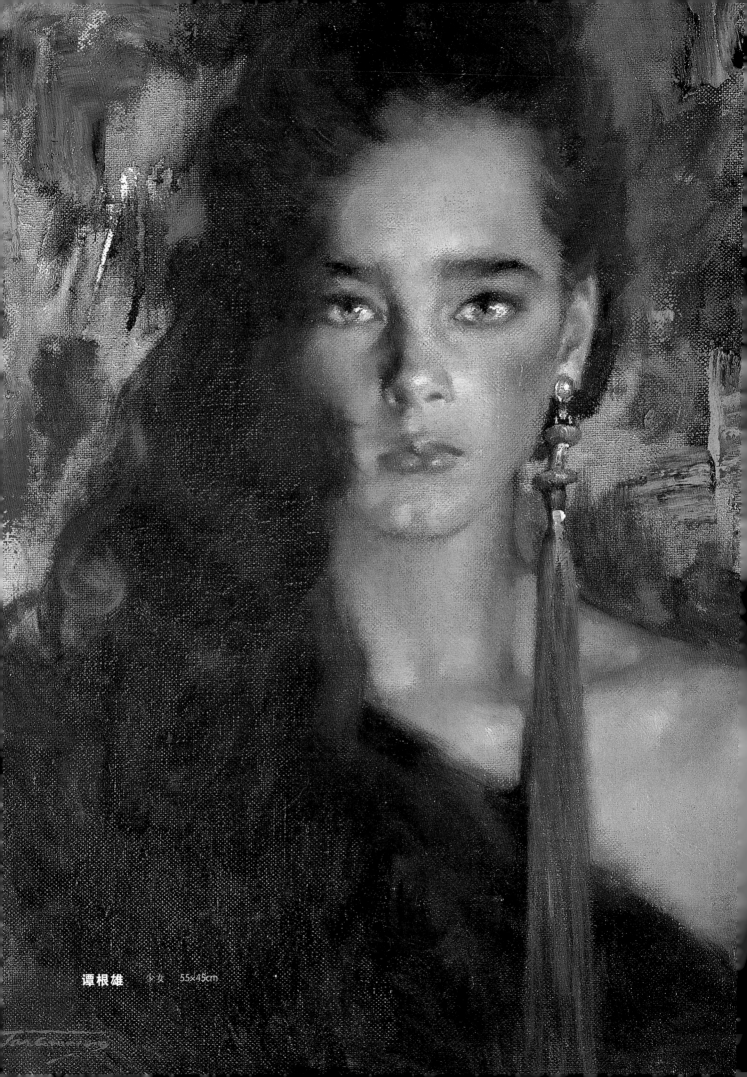

谭根雄　少女　55×45cm

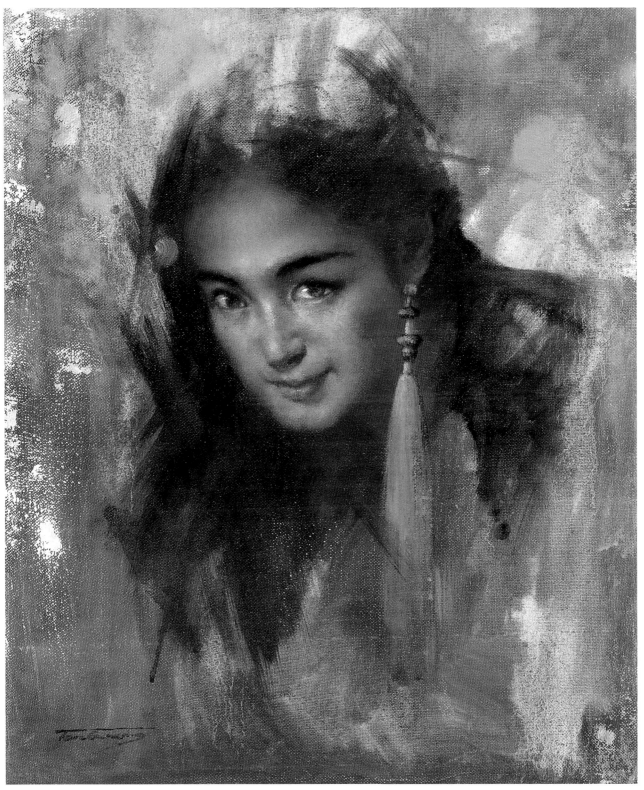

谭根雄 *少女* 55×45cm

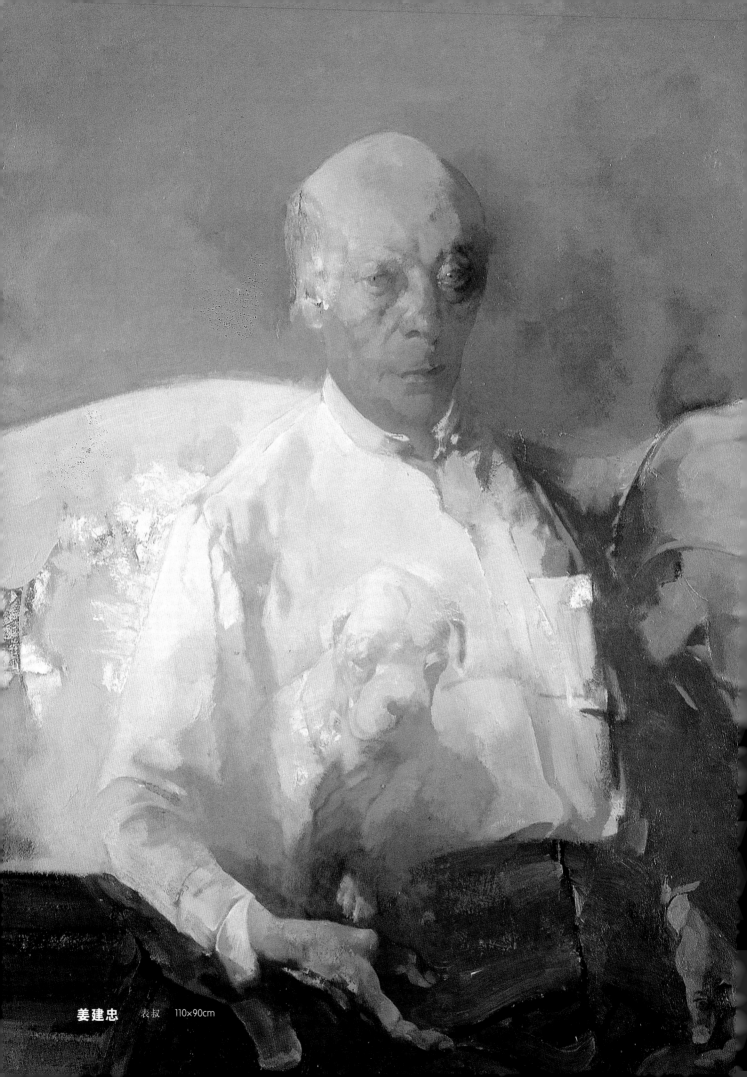

姜建忠　表叔　110×90cm

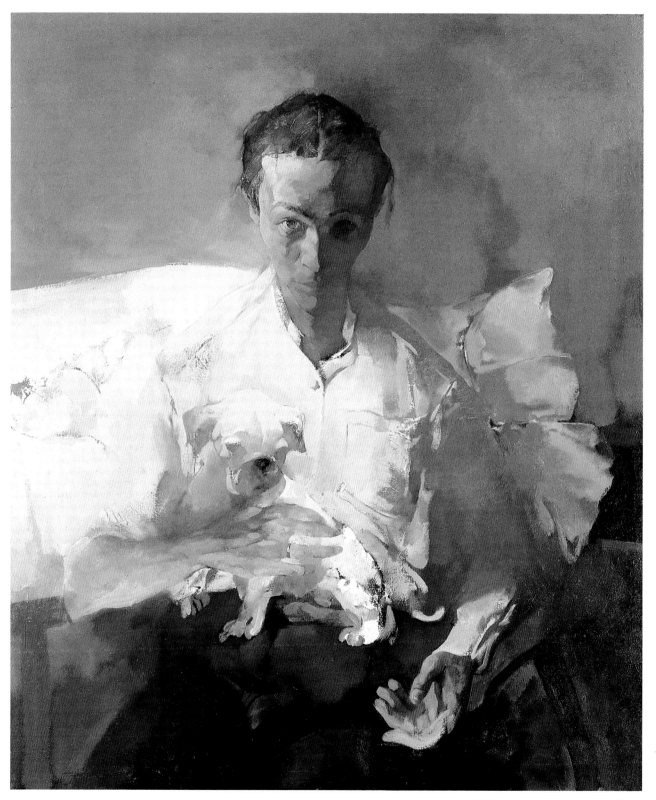

姜建忠　少年与小狗　110×90cm

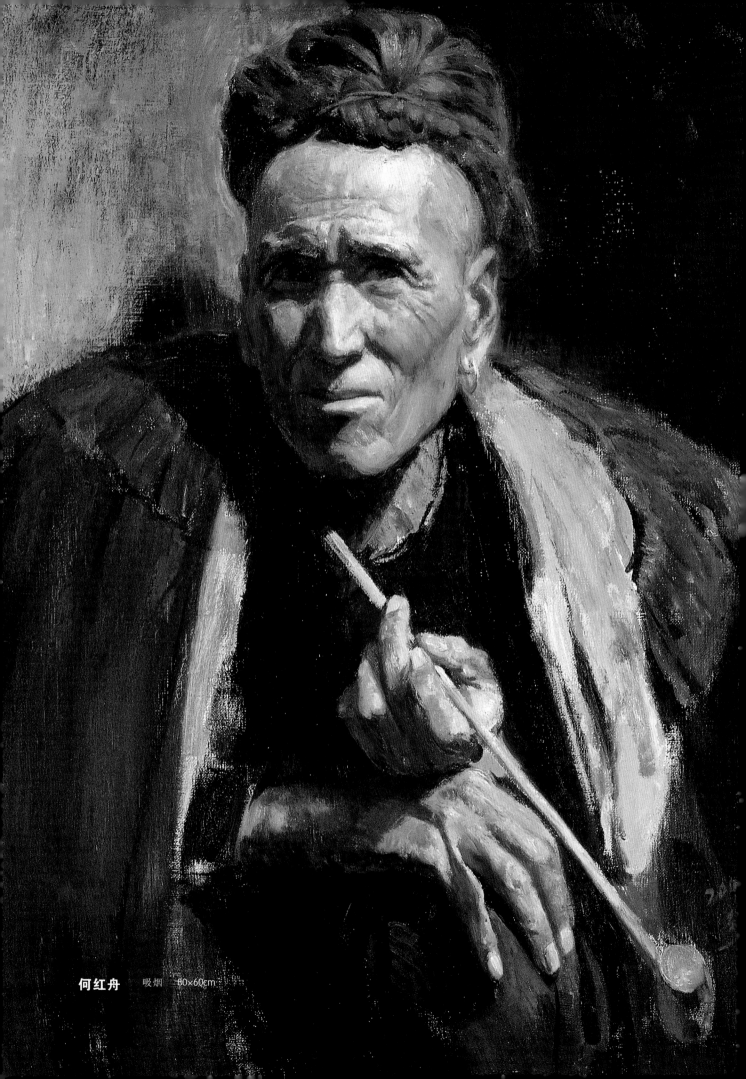

何红舟 吸烟 80×60cm

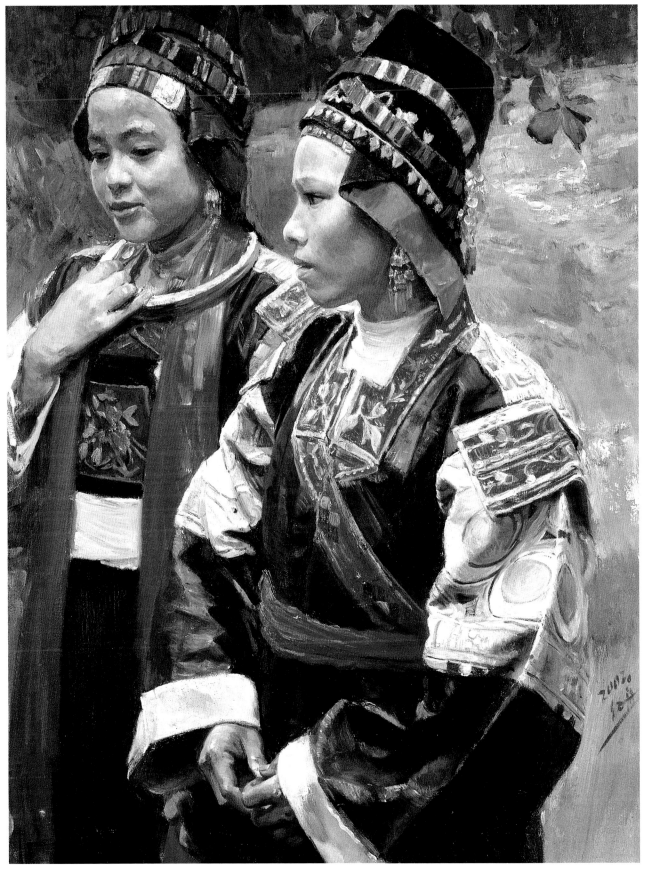

何红舟　　两姐妹　　94×72cm

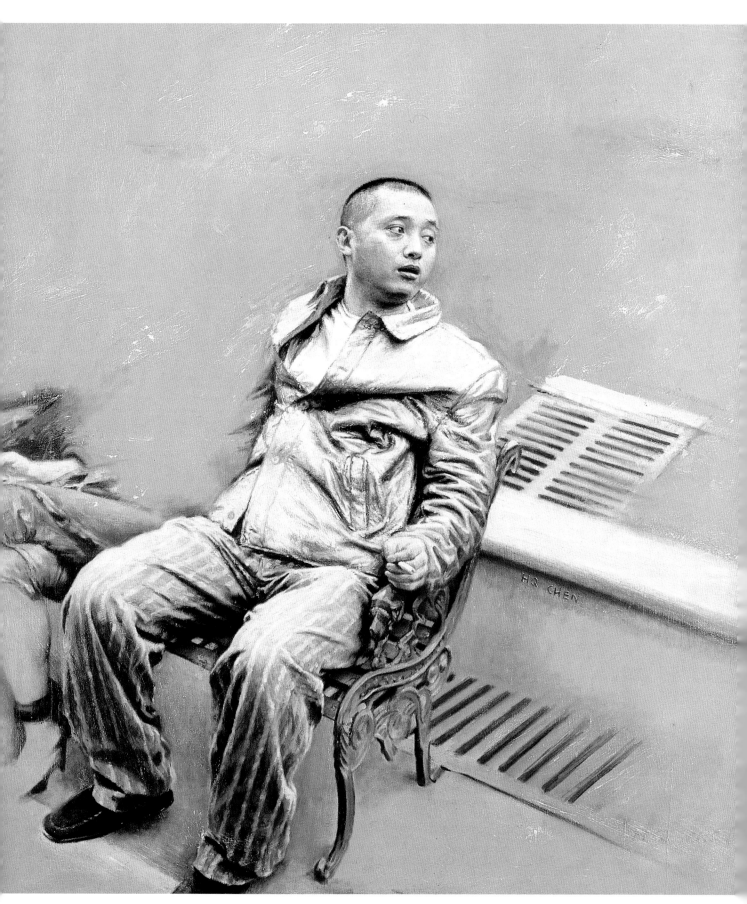

陈宏庆　　出逃者　140×130cm

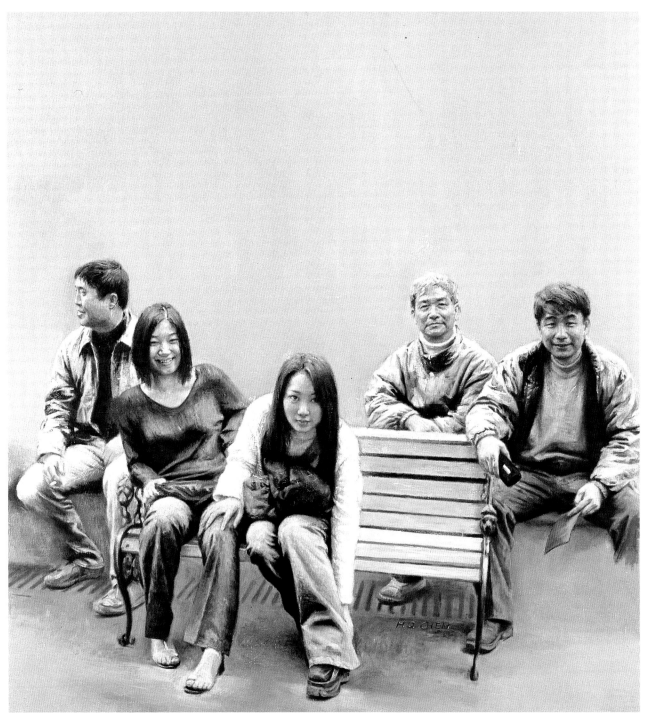

陈宏庆 友人们 140×130cm

毛 焰　Thomas 的肖像 No.3：白光　61×50cm

毛 焰　1999 年的肖像 No.1:鸿　61×50cm

中国画

Fraditional
Chinese
painting

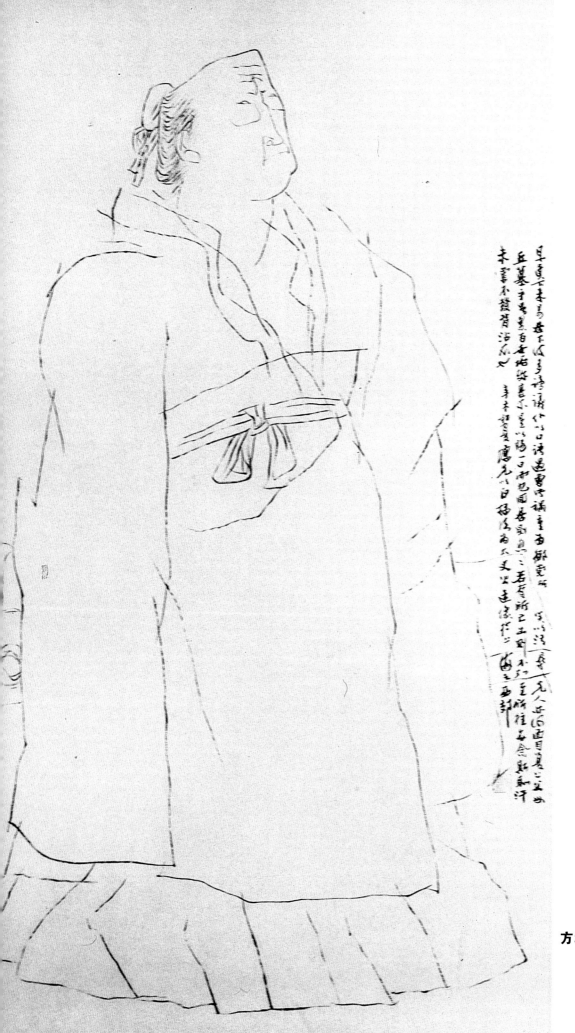

方增先　　司马迁　　200×100cm

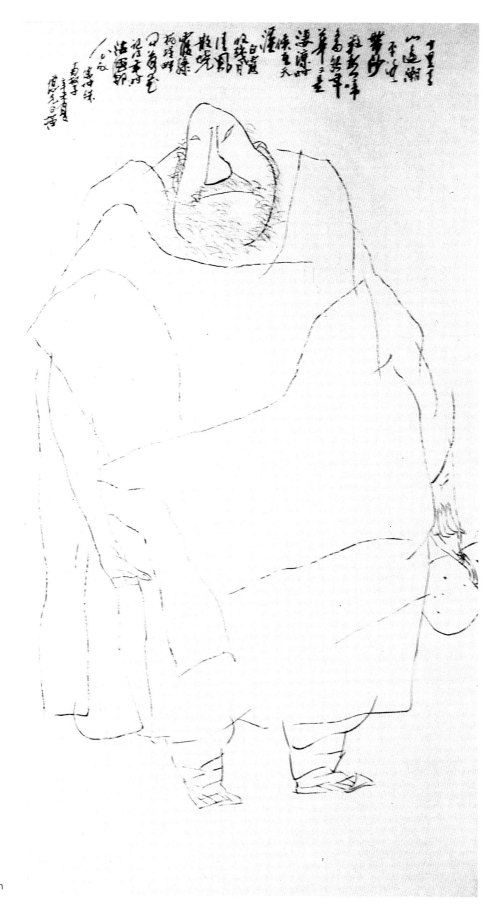

方增先　僧仲殊　200×100cm

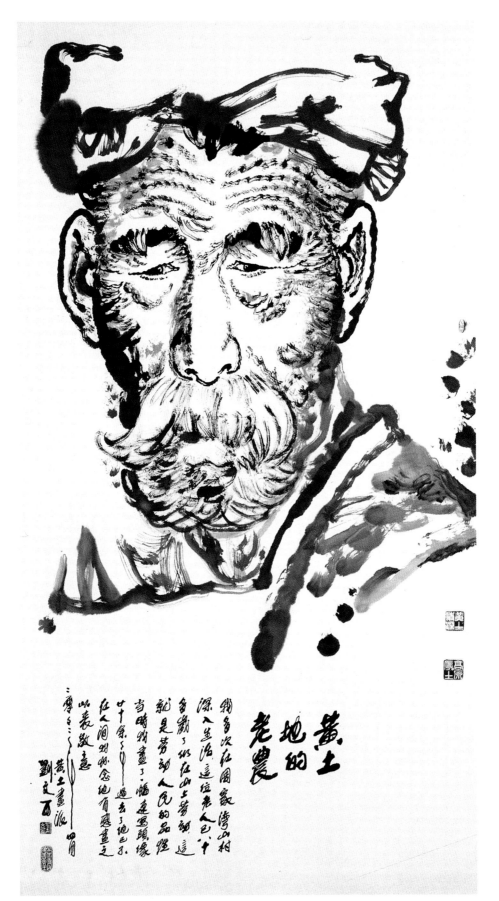

黄土地的老农

刘文西　陕北老农　180×100cm

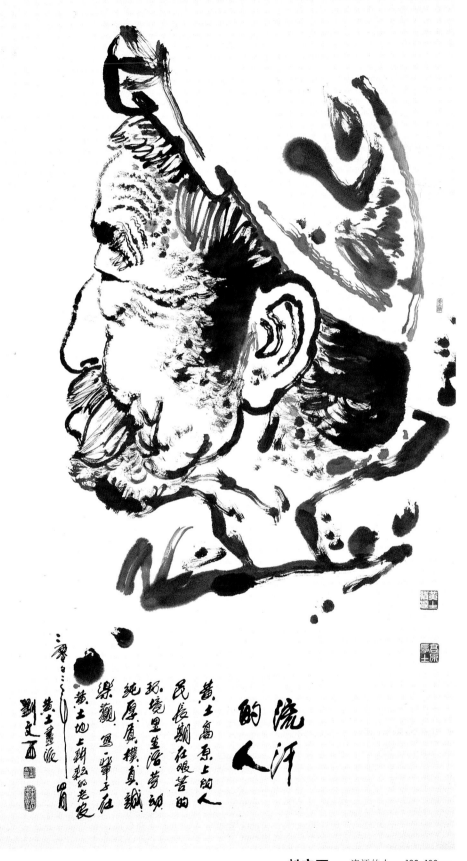

黄土高原上的人
民长期在艰苦的
环境里生活劳动
纯厚质朴真诚
乐观 画一辈子在
黄土地上翻耕的老农
黄土画派
刘文西

流汗
的
人

刘文西　　流汗的人　　180×100cm

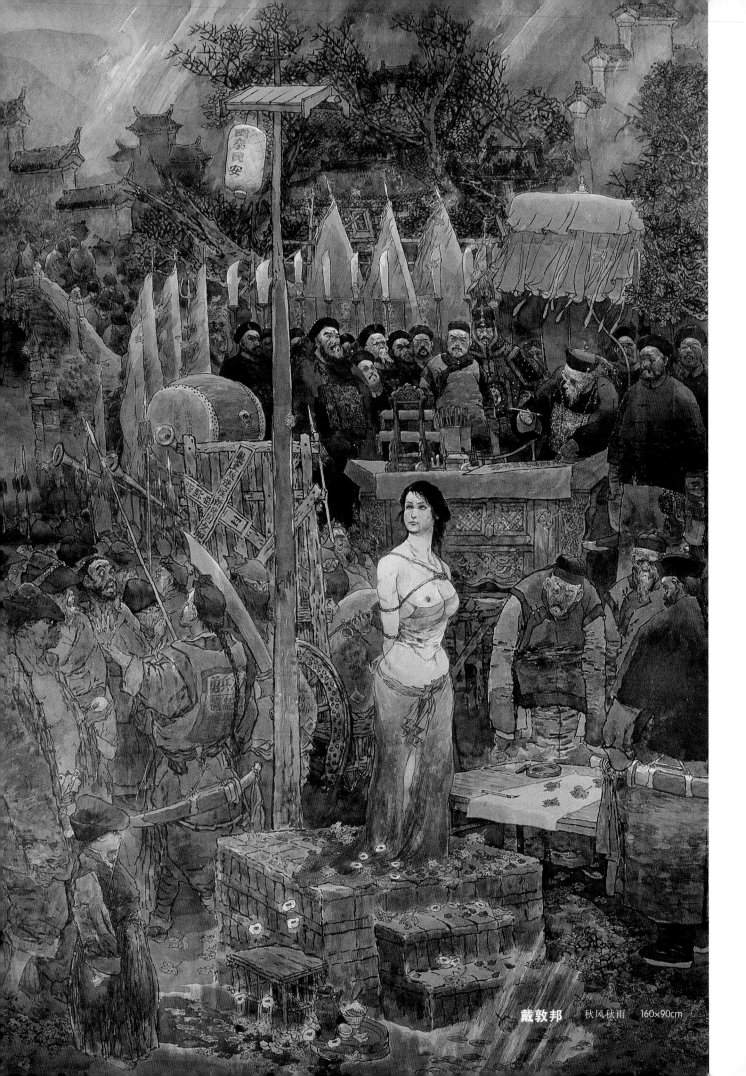

戴敦邦　秋风秋雨　160×90cm

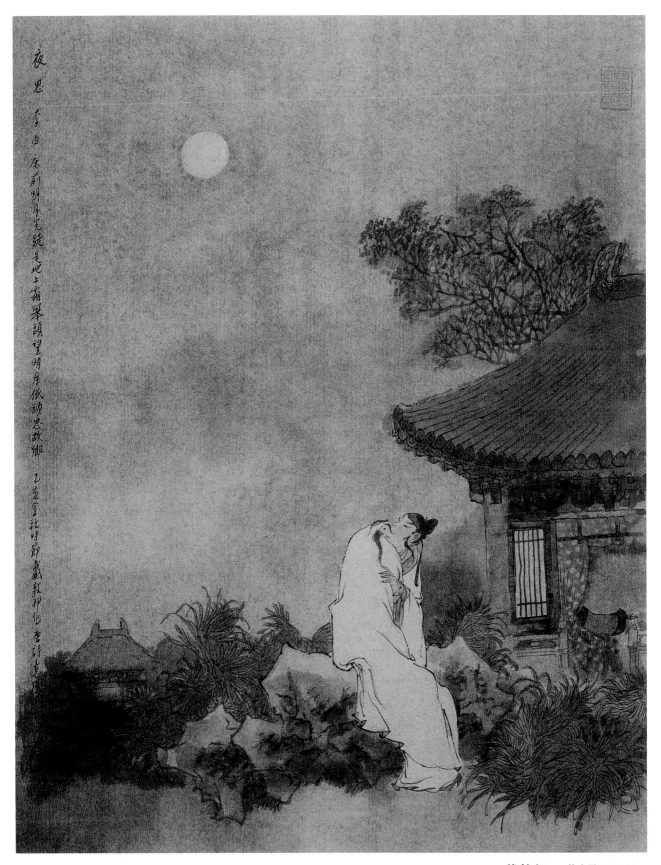

夜思 李白
床前明月光 疑是地上霜 舉頭望明月 低頭思故鄉
乙亥重社時節 戴敦邦作唐詩意圖

戴敦邦 静夜思 120×80cm

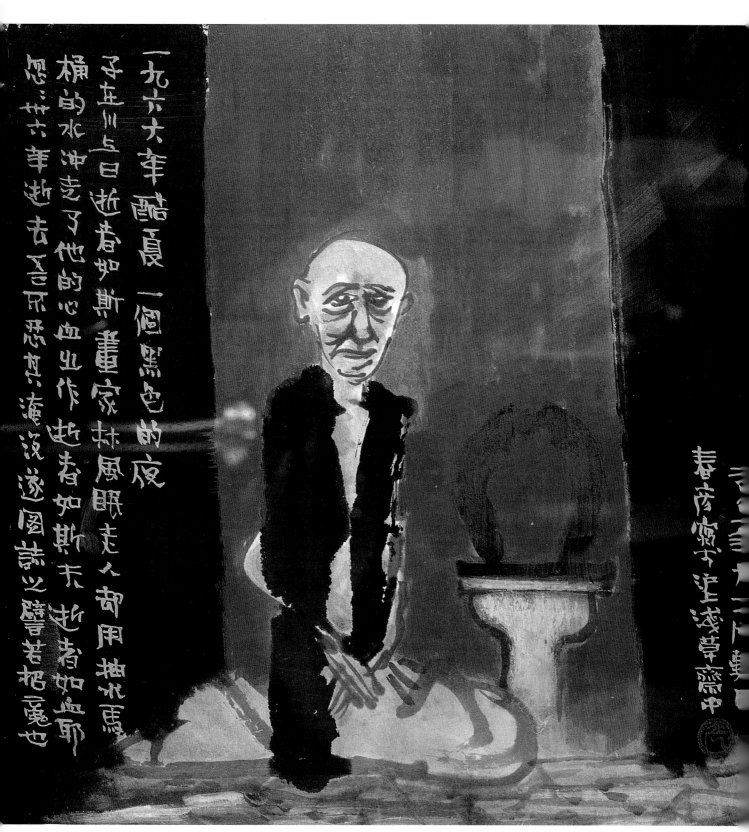

一九六六年酷夏一個黑色的夜子丘三与日逝者如斯畫家林風眠走入寄用抽水馬桶的水冲走了他的心血止作逝者如斯末逝者如斯耶怨三廿六年逝去召又恐其淹沒逐圖讀之譬若招魂魄也

春彥窗下塗沫草齋中

谢春彦　林风眠　26×26cm

谢春彦　林散之　115×60cm

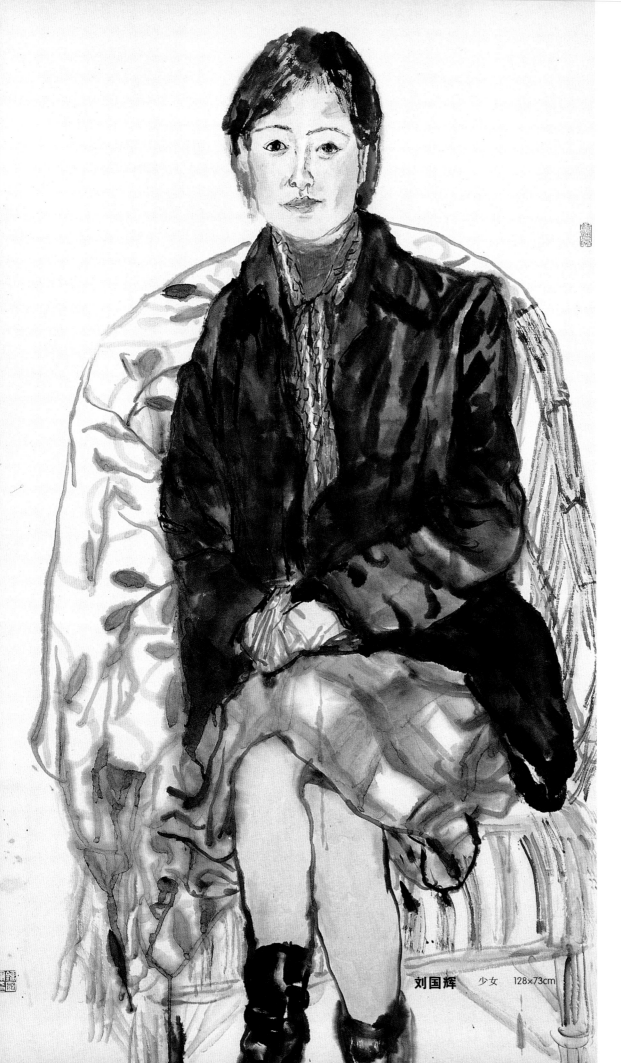

刘国辉　少女　128×73cm

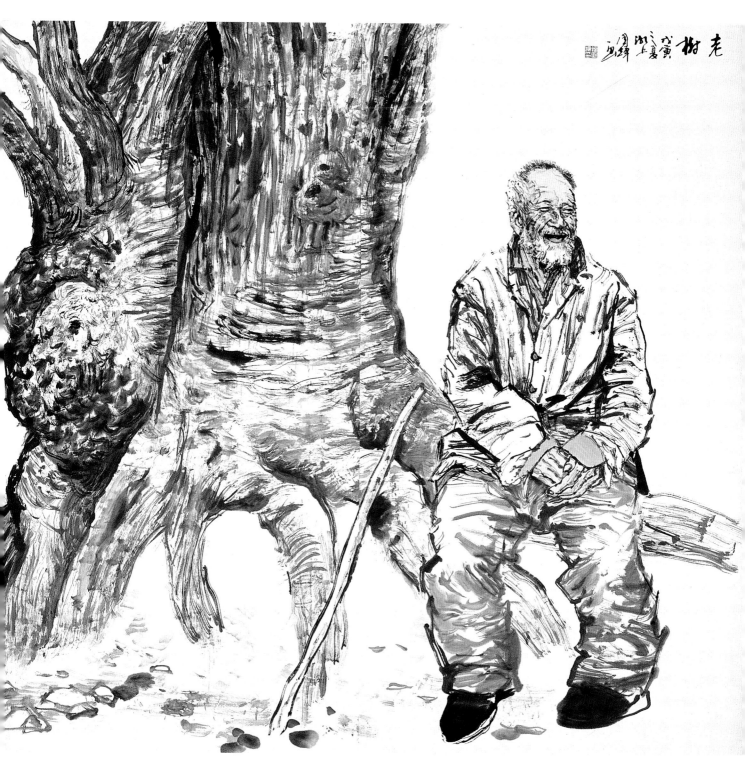

刘国辉　　老树　150×163cm

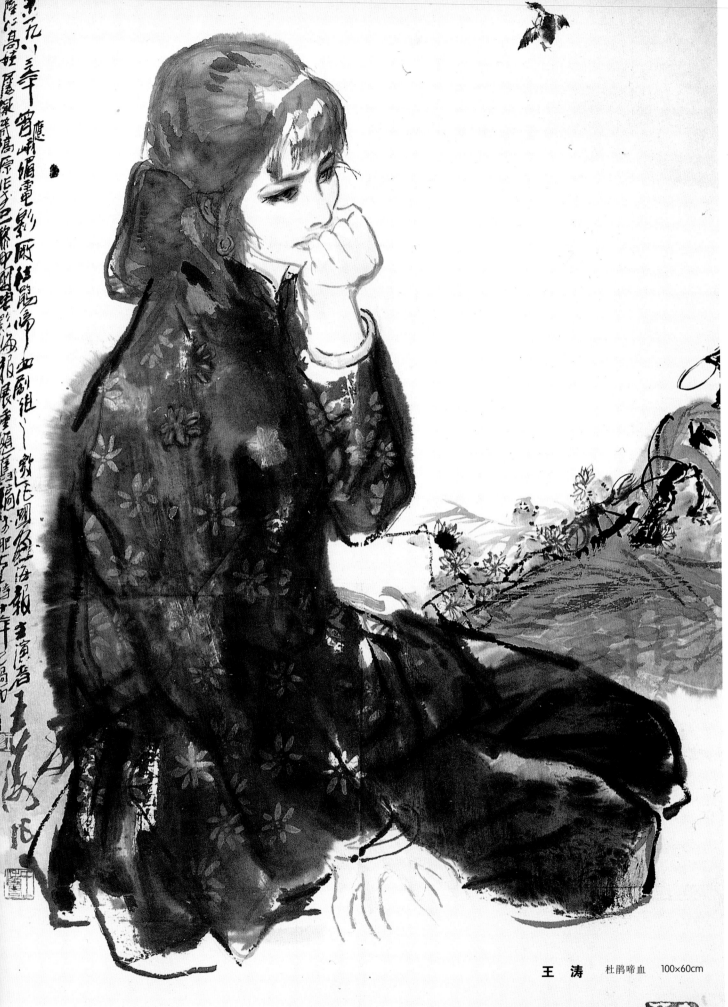

王 涛　杜鹃啼血　100×60cm

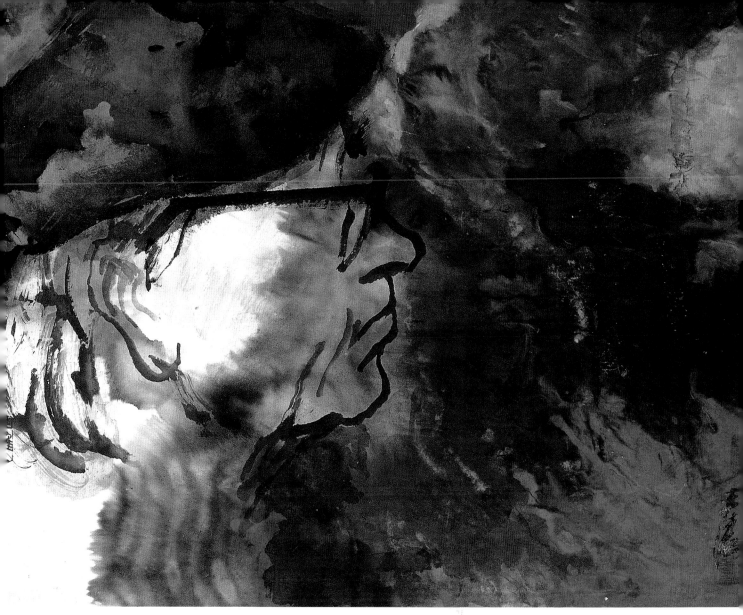

王 涛　刘海粟　51×66cm

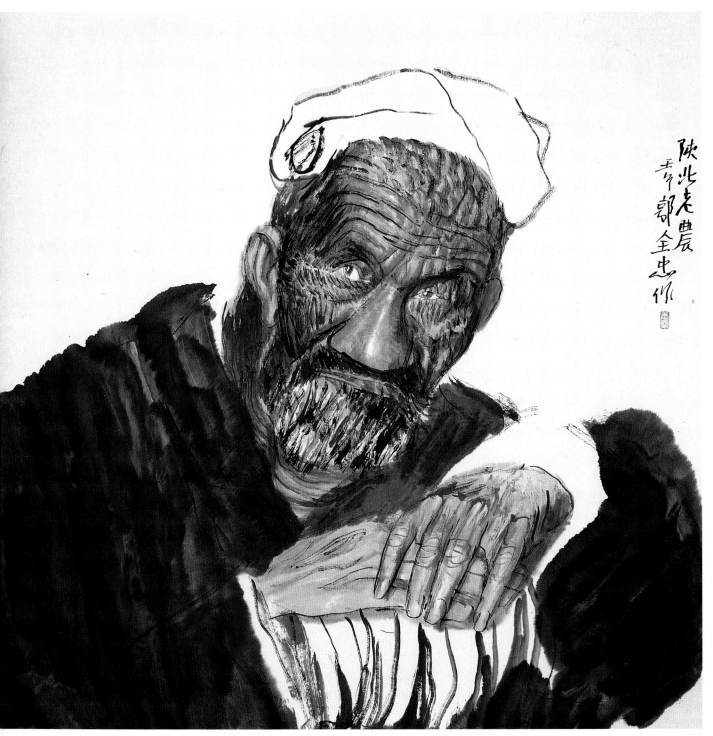

郭全忠　　陕北老农　　122×122cm

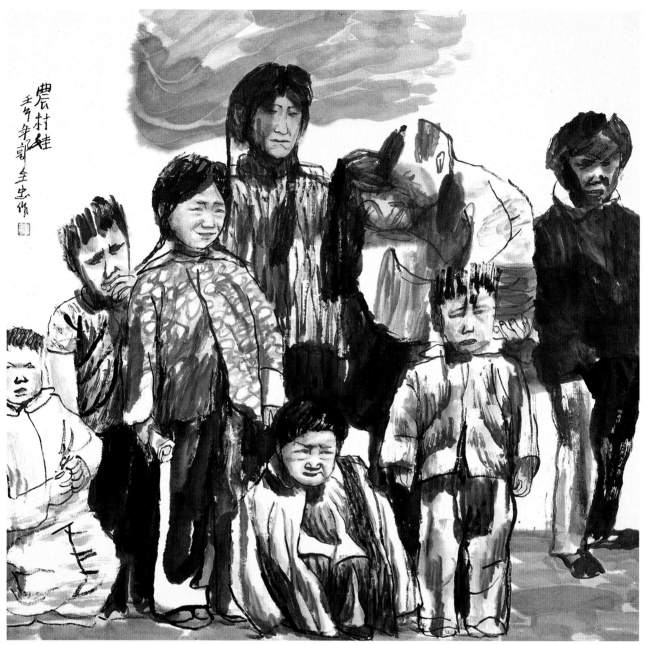

郭全忠　农村娃　122×122cm

韩国臻　它山张仃　123×173cm

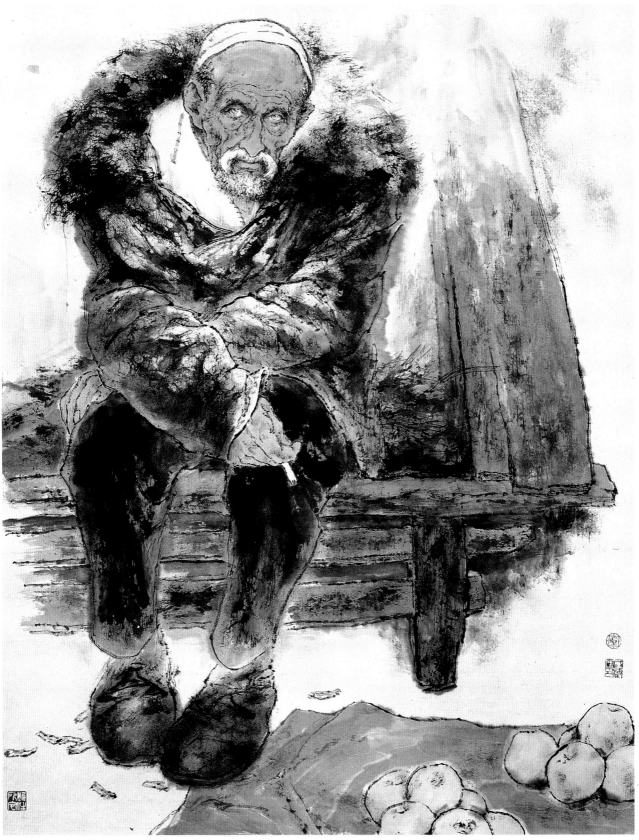

韩国臻　巴扎一日　102×80cm

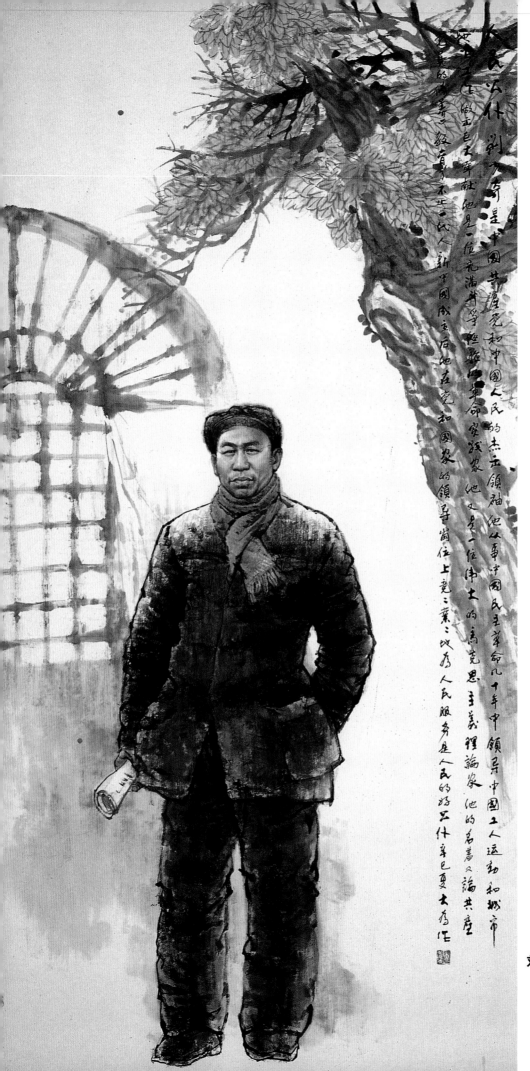

人民公仆　刘少奇是中国共产党和中国人民的杰出领袖，他从事中国民主革命几十年中领导中国工人运动和城市……他是一位充满战斗精神的革命家……他又是一位伟大的马克思主义理论家，他的名著《论共产……她是我们领导……不正之风，新中国成立后他在党和国家的领导岗位上竟三业三次为人民服务是人民的好公仆　辛巳夏　大为作

刘大为　　人民公仆　180×150cm

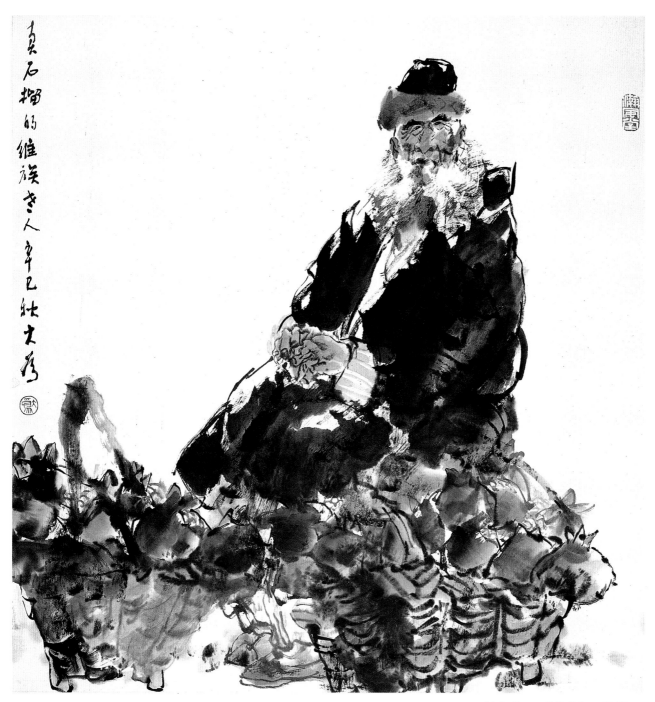

卖石榴的维族老人 辛巳秋 大为

刘大为 维族老人 68×68cm

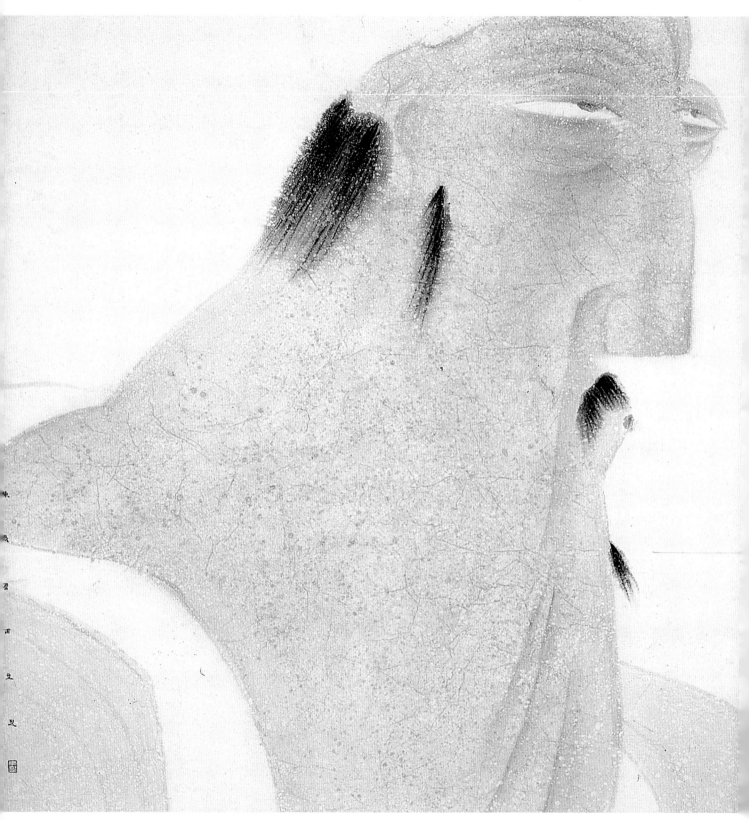

卢辅圣 庄子 117×120cm

卢辅圣　韩非子　117×118cm

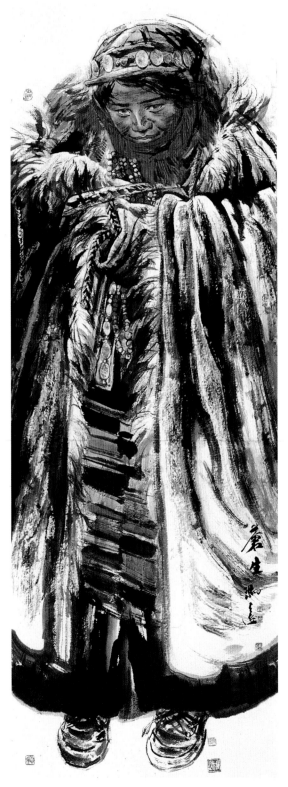

冯 远　苍生　258×98.5cm

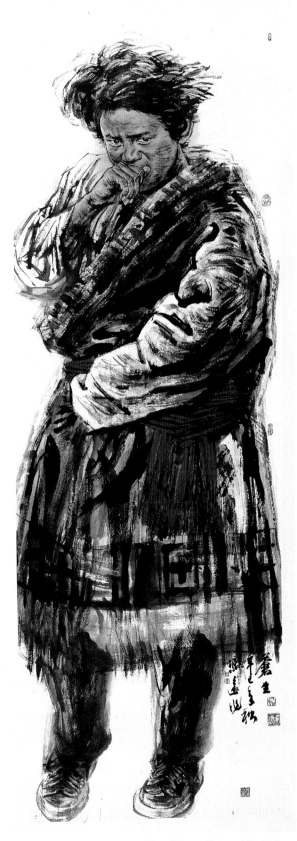

冯 远　苍生　258×98.5cm

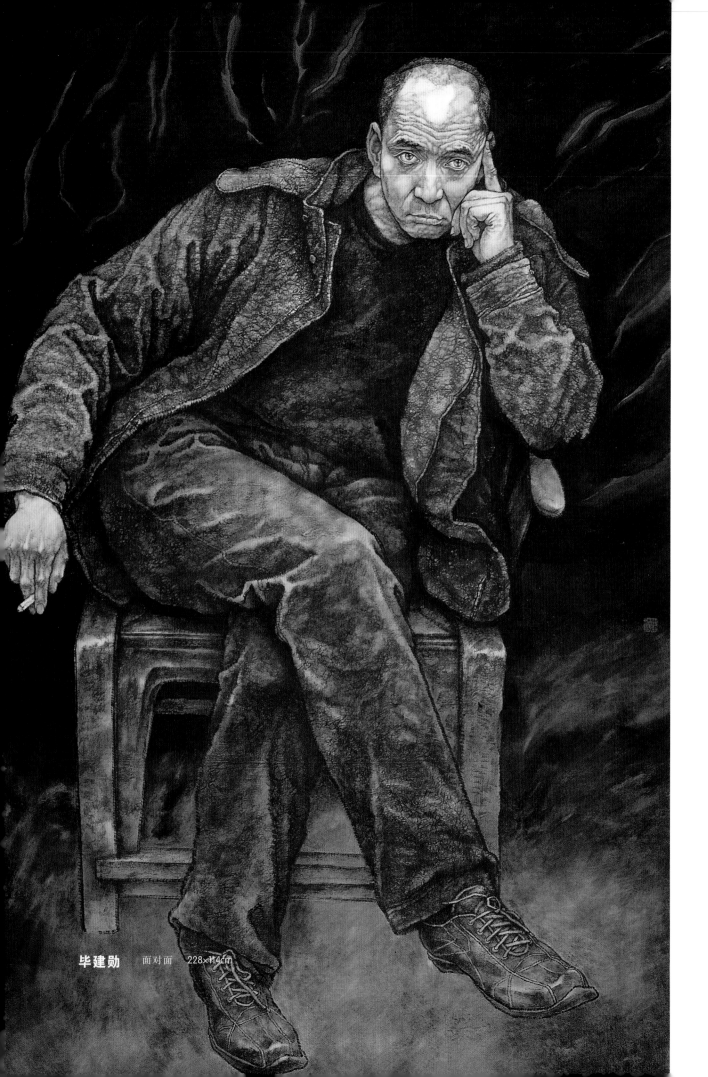

毕建勋　面对面　228×114cm

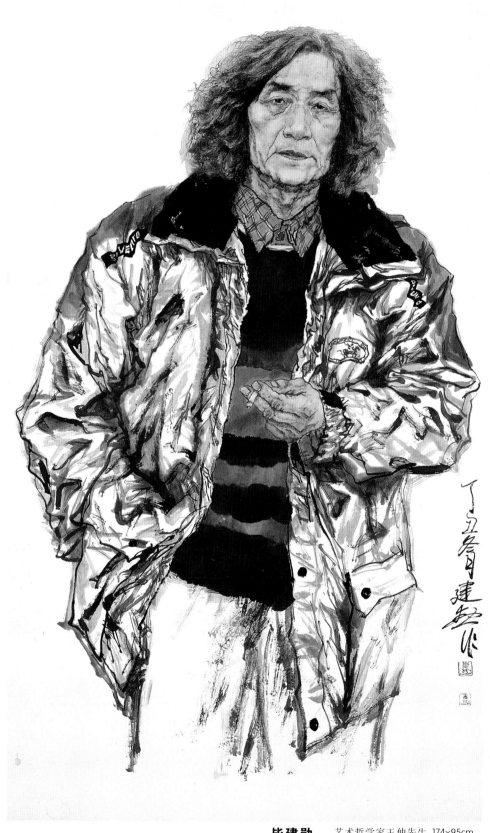

毕建勋 艺术哲学家王仲先生 174×95cm

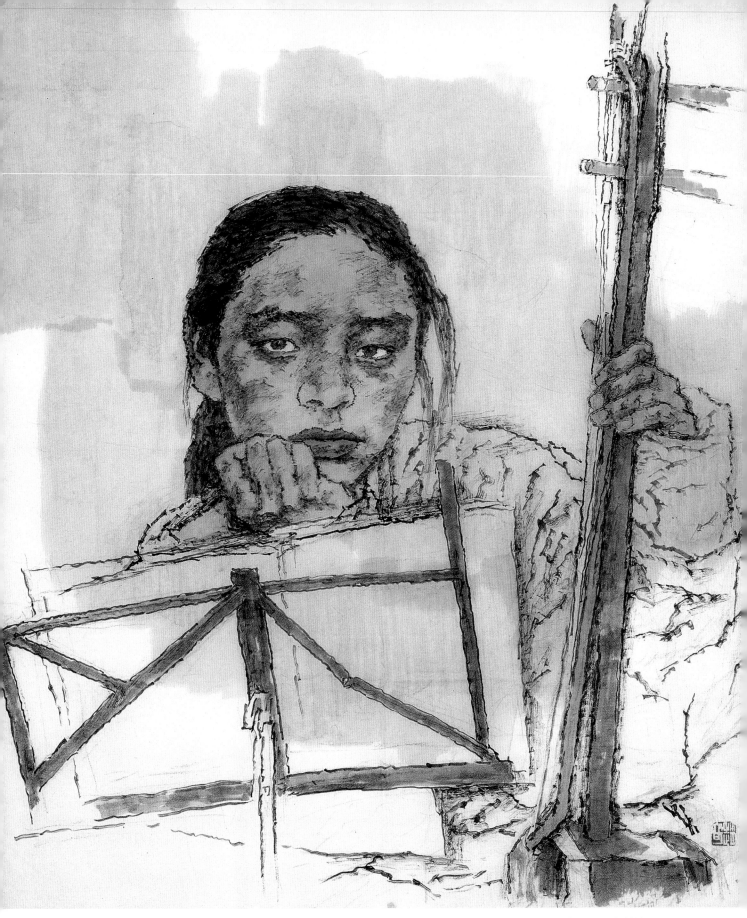

赵 奇　音乐课教师　110×97cm

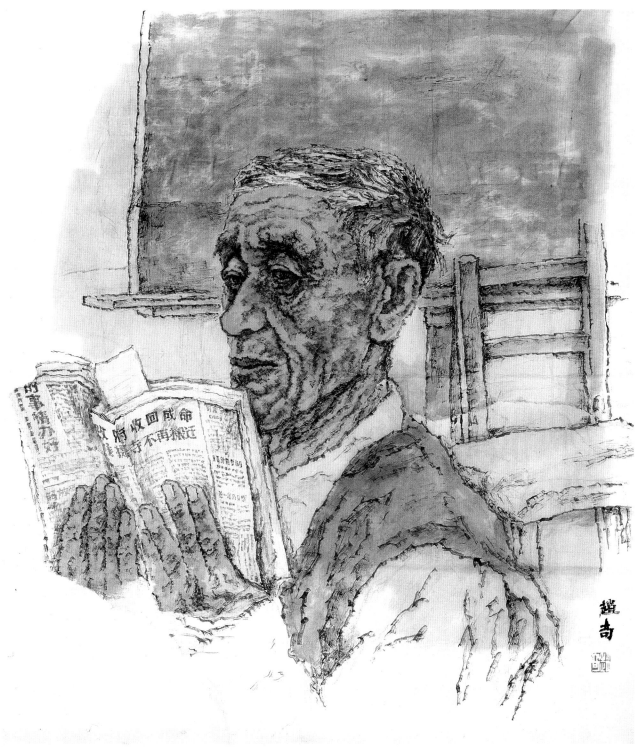

赵 奇　历史课教师　110×97cm

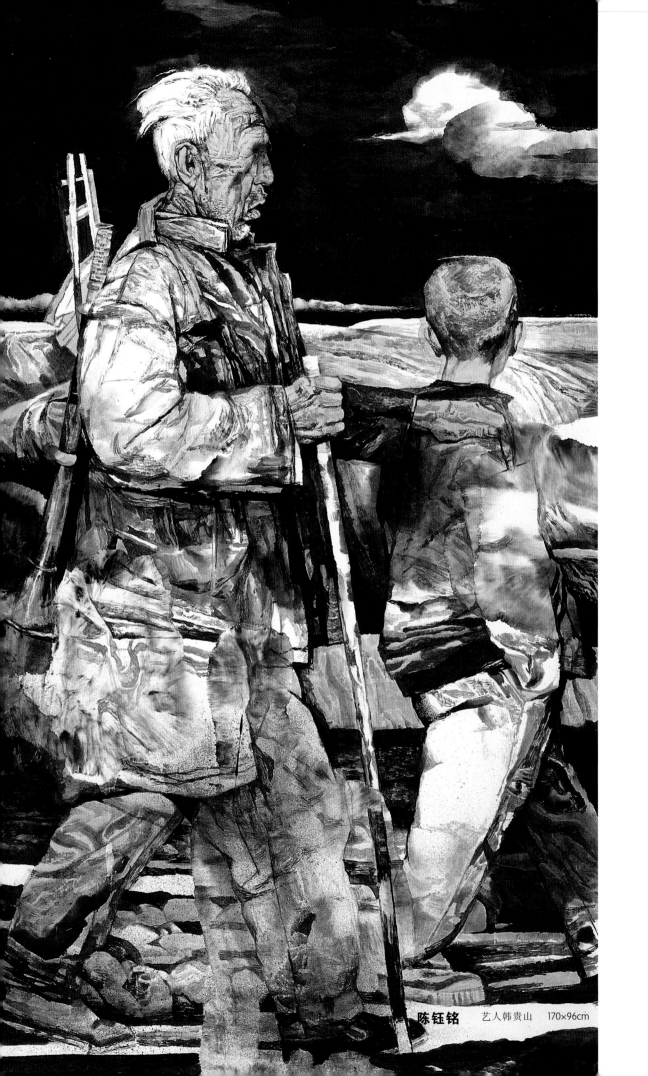

陈钰铭　艺人韩贵山　170×96cm

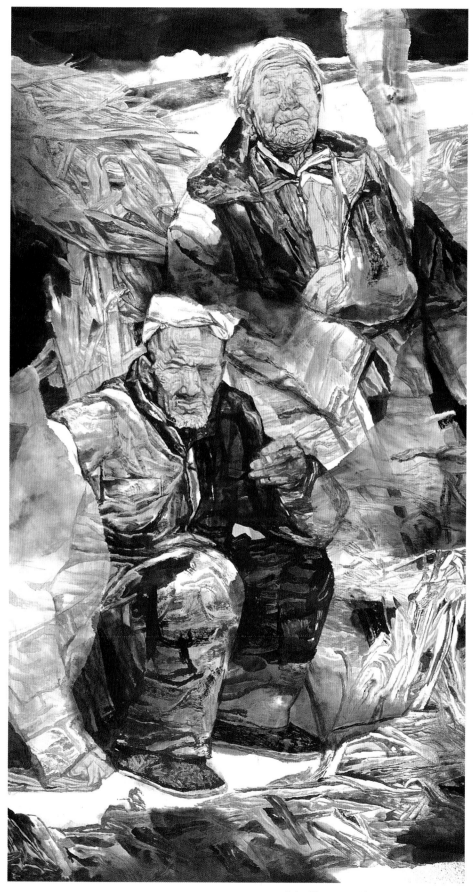

陈钰铭　五哥与兰花花　176×96cm

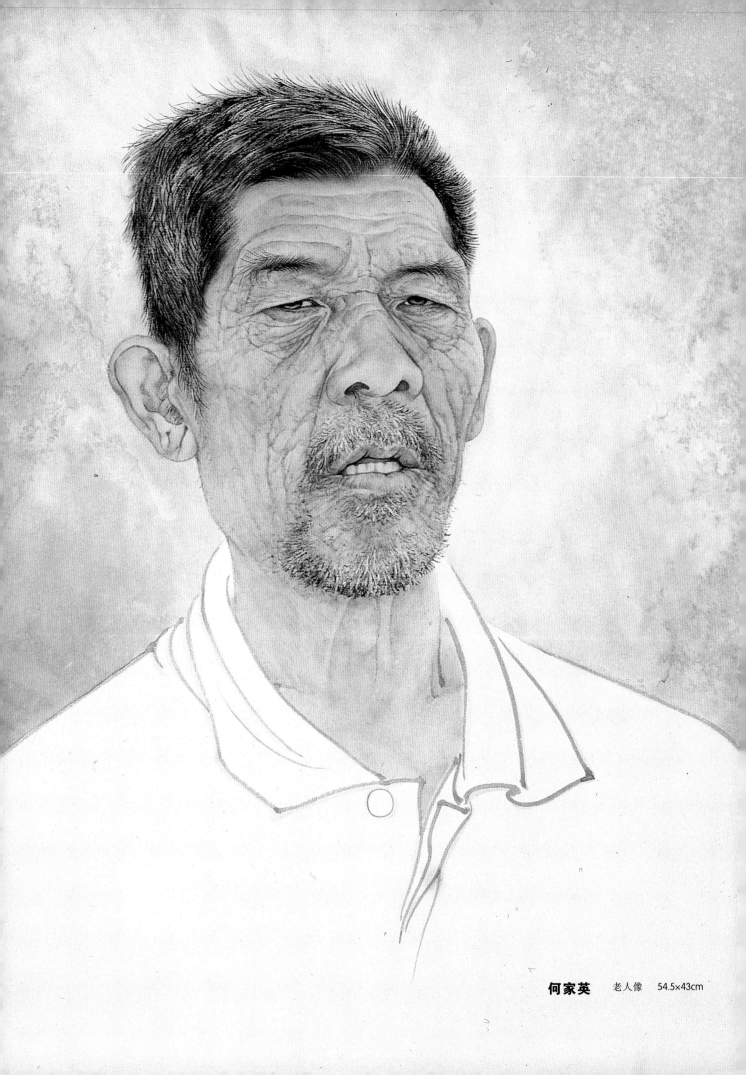

何家英　老人像　54.5×43cm

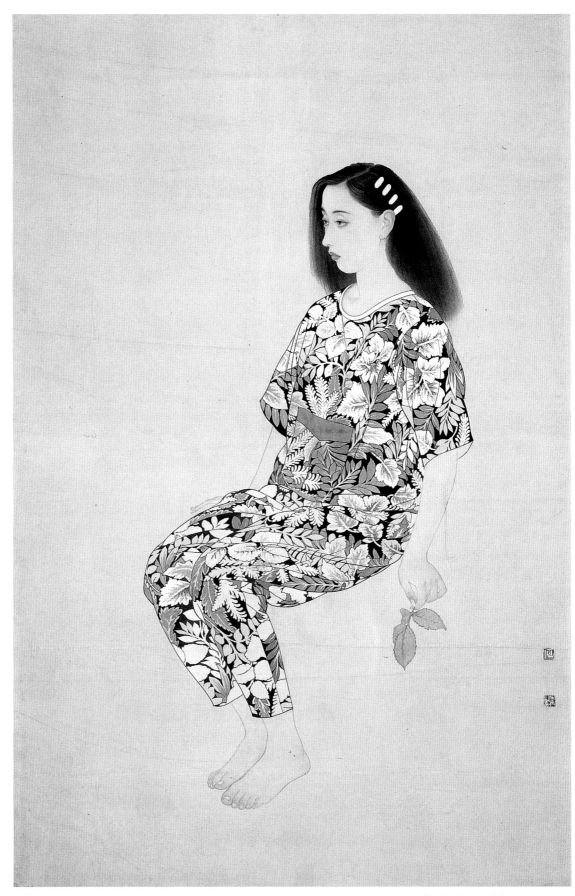

何家英　孤叶　159×104cm

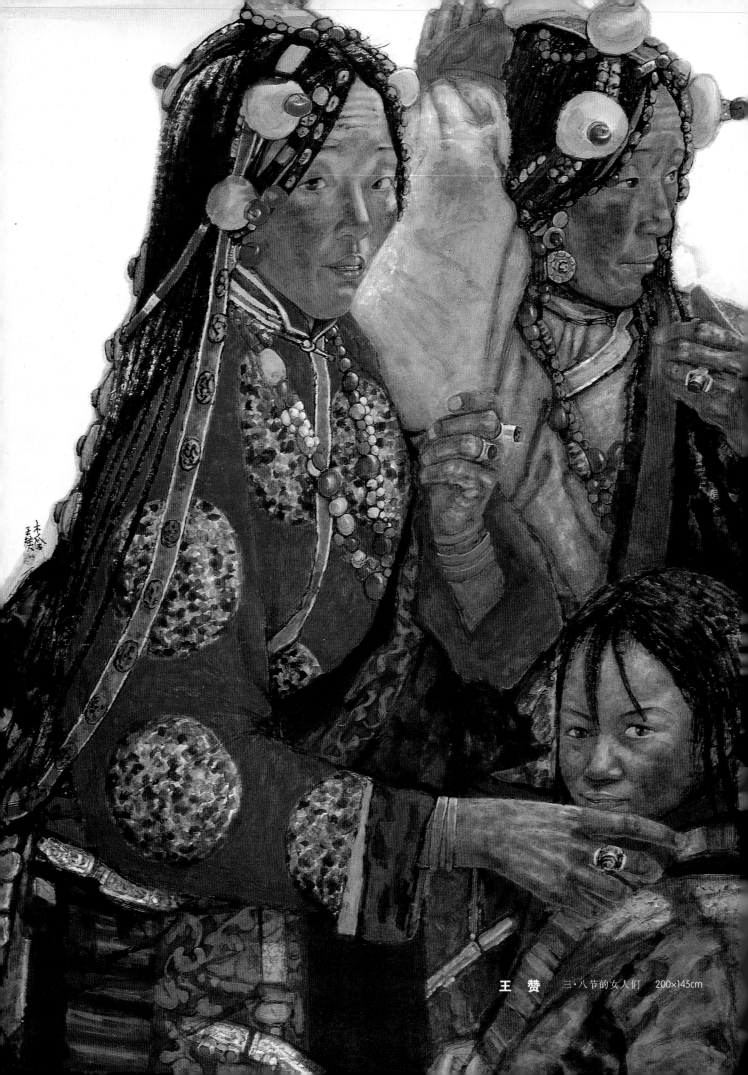

王 赞　三·八节的女人们　200×145cm

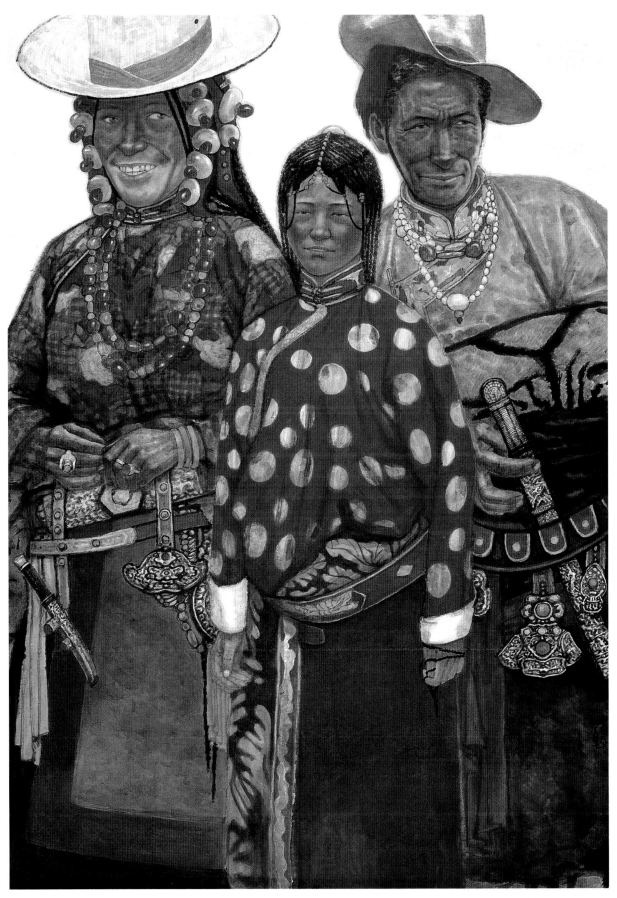

王 赞 全家福 200×145cm

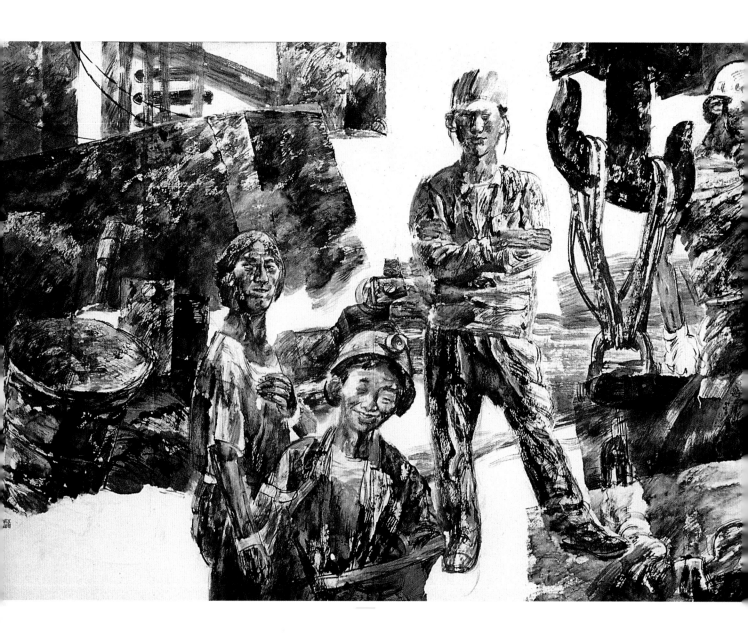

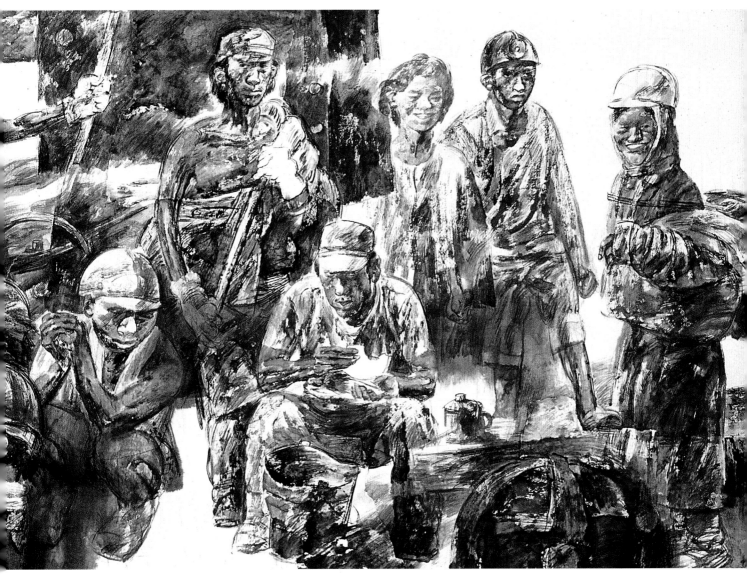

张江舟　群像　140×410cm

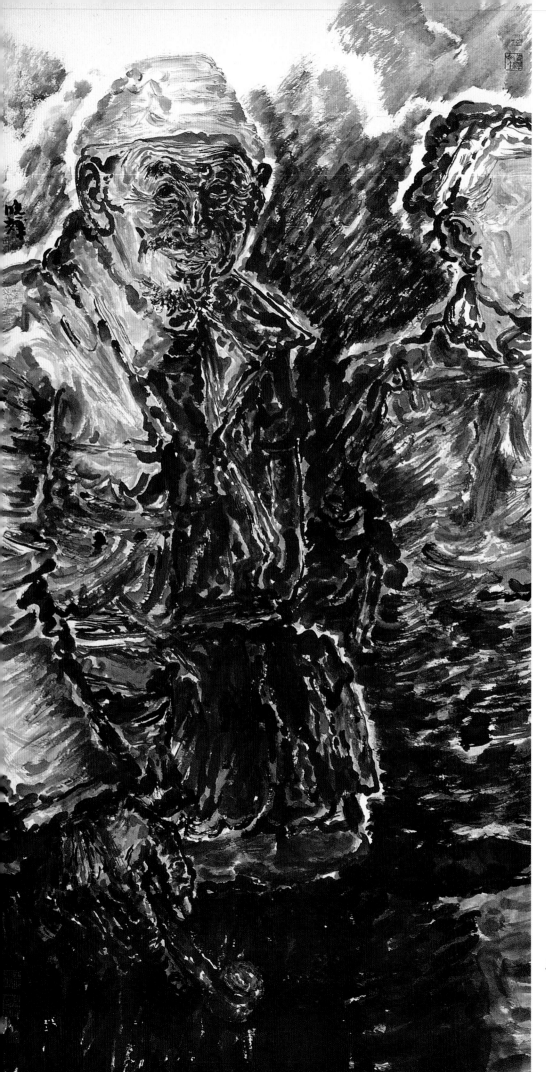

王晓辉 选民（二） 246×124 cm

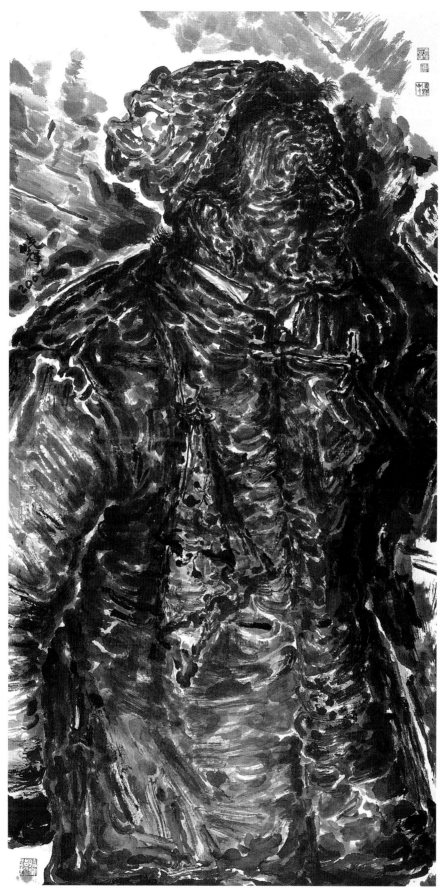

王晓辉　　选民（四）　　246×124cm

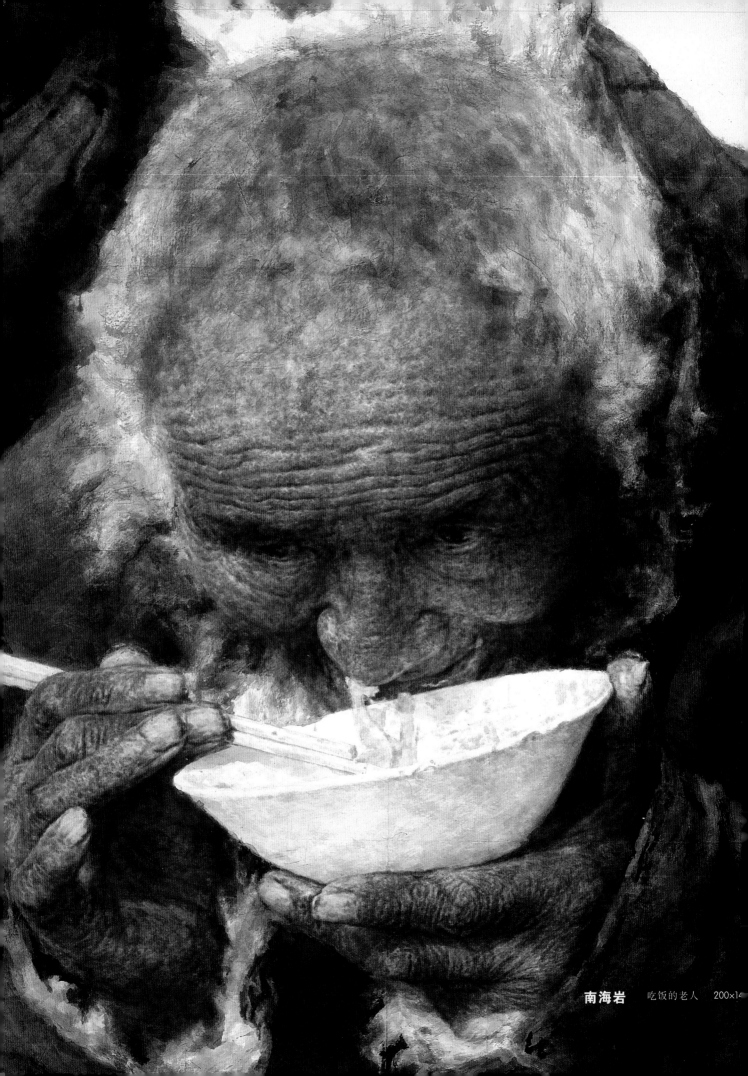

南海岩　吃饭的老人　200×14

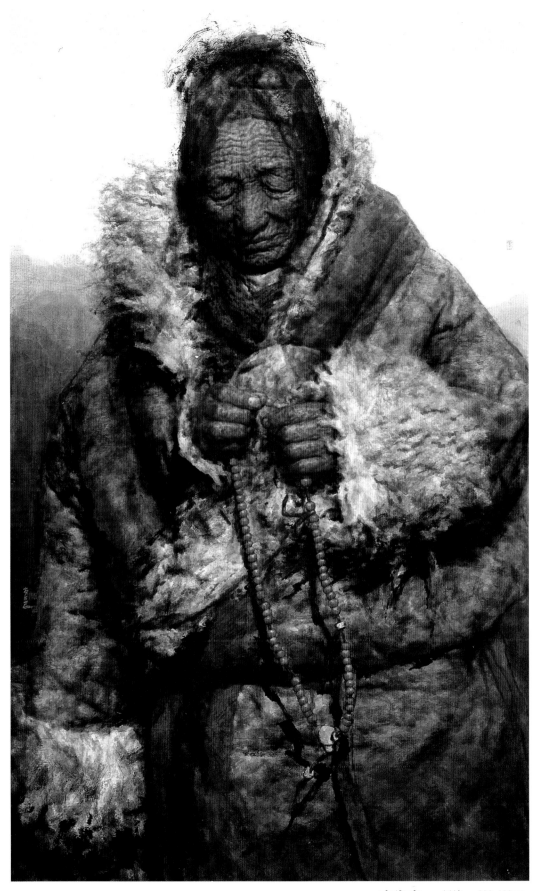

南海岩　祈祷　200×122cm

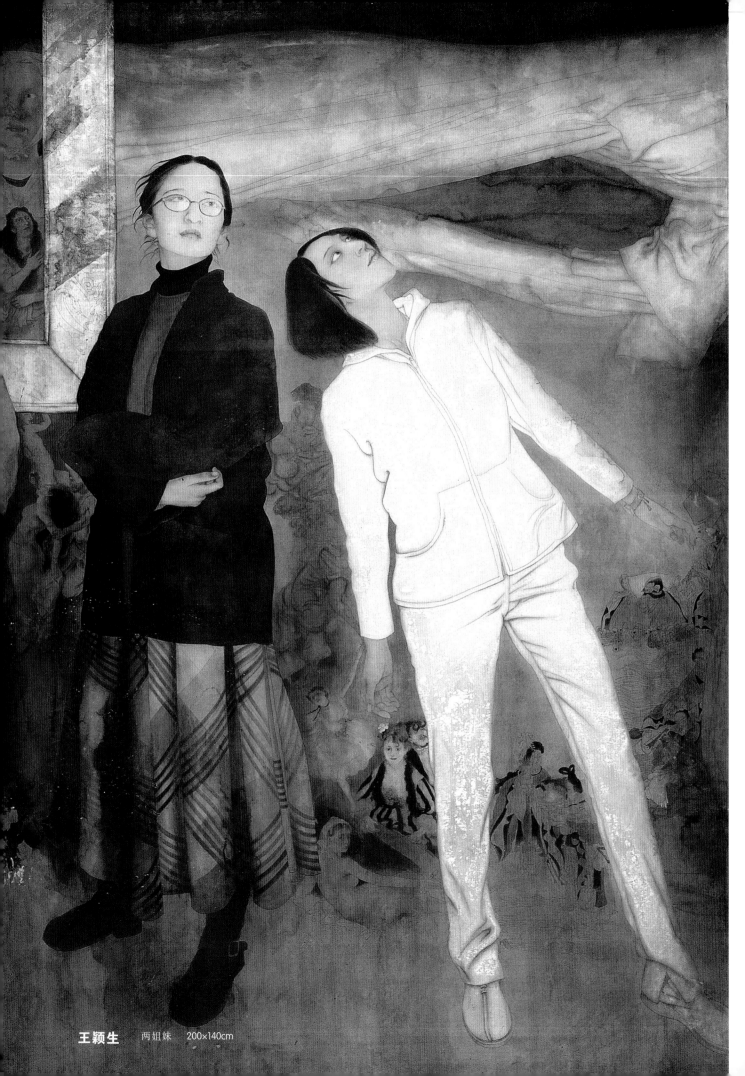

王颖生　两姐妹　200×140cm

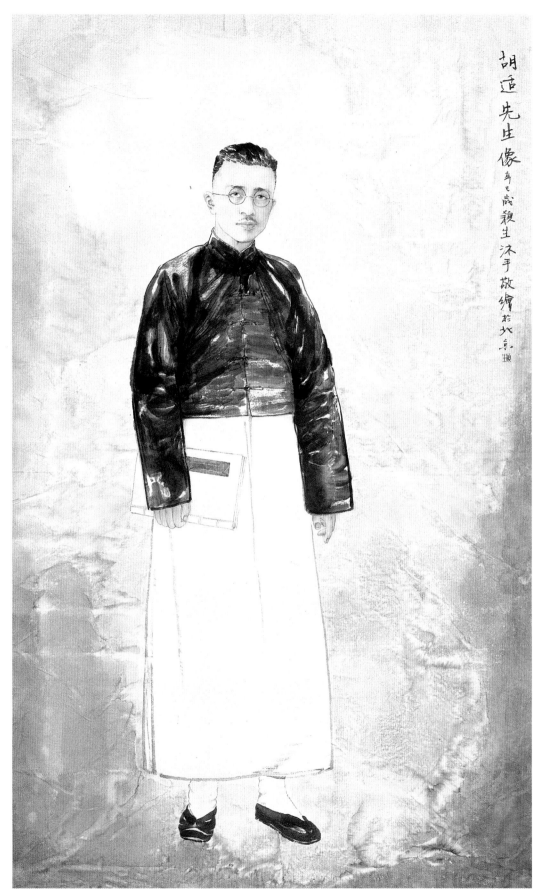

胡适先生像 乙巳岁颖生沐手敬绘于北京城

王颖生 胡适先生像 210×125cm

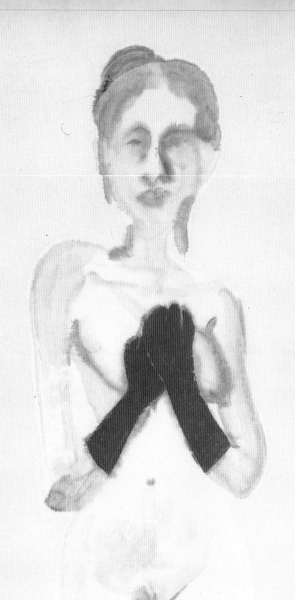

刘西洁　戴红手套的少女肖像　135×68cm

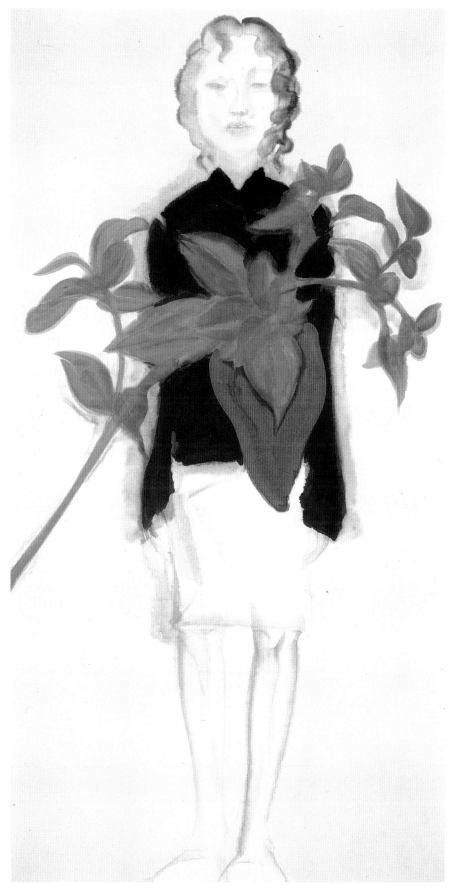

刘西洁 有朝天椒的少女 135×68cm

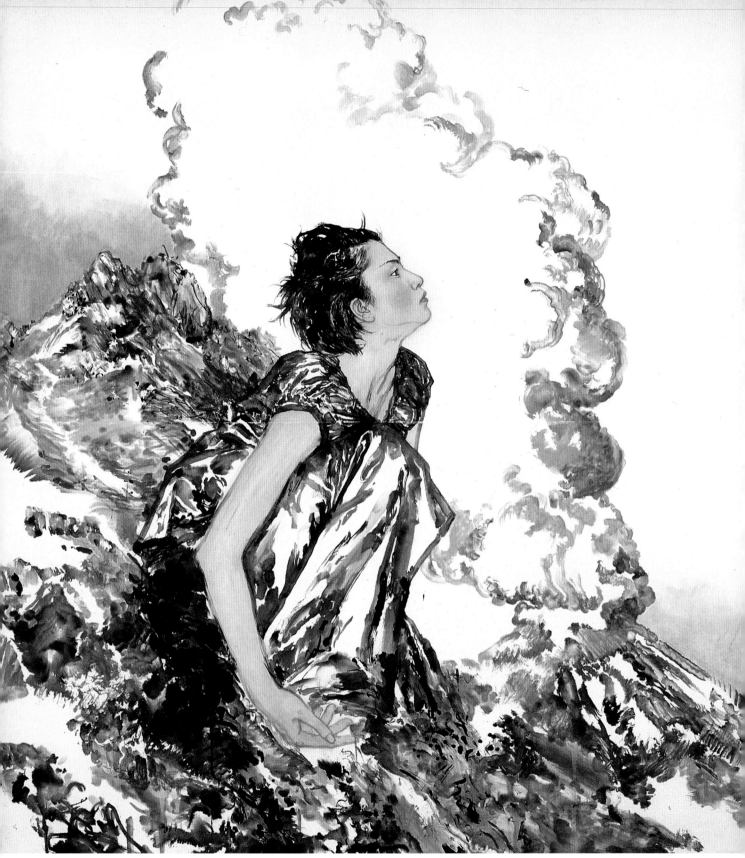

盛天晔　望云　192×180cm

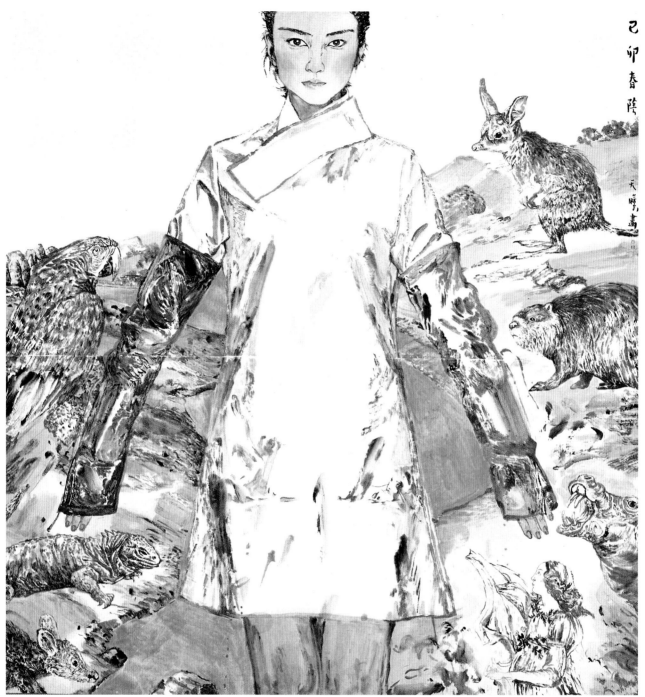

盛天晔　少女　192×180cm

艺术家简介

油画家

全山石　1930年生于浙江省宁波市。1953年毕业于中央美术学院华东分院,留校任研究员。1954年由国家选派赴苏联列宁格勒列宾美术学院学习。1960年回国,一直任教于浙江美术学院。曾任油画系主任、院教务长等职。现为中国油画学会副主席、中国美术家协会油画艺术委员会副主任、中国美术学院教授、俄罗斯列宾美术学院荣誉教授等。

詹建俊　1931年1月生,辽宁省盖平县人。1948年入北平国立艺术专科学校学习,后为中央美术学院绘画系本科生及彩绘系研究生,受教于徐悲鸿、吴作人、董希文、蒋兆和、叶浅予等先生。1955年入苏联专家马克西莫夫油画训练班学习。毕业创作油画《起家》参加世界青年国际美术竞赛获铜质奖章。1957年起在中央美术学院任教。现为中央美术学院教授、中国人民政治协商会议全国委员、中国美术家协会副主席、中国油画学会主席。

张自申　1933年生于上海。1961年毕业于中央美术学院油画系。1961年至1984年先后任安徽艺术学院、安徽师范大学讲师、副教授。1984年至1994年先后任上海大学美术学院副院长、院长、教授。现为上海大学美术学院教授、中国美术家协会会员、中国油画学会理事。作品多次参加全国美展,并在丹麦、日本、美国展出。作品被中央民族博物馆、军事博物馆、中国历史博物馆、北京人民大会堂收藏。

靳尚谊　1934年12月生。1957年毕业于中央美术学院研究生班。曾任第八届全国政协委员、第八届北京市政协常委。1996年起兼任中国文学艺术界联合会副主席。1998年起兼任中国美术家协会主席,现为中央美术学院院长、中央美术学院教授、国务院学位委员会艺术组评审委员、国家教育部艺术教育委员会主席。

朱乃正　1935年11月生,浙江省海盐县人。1953年入中央美术学院学习,受吴作人、艾中信等先生指导,1958年油画系毕业,1959年春分配到青海省工作,历任青海省美术家协会副主席、青海省人大常委。1980年春调回北京,任教于中央美术学院。曾任中央美术学院副院长。现为中央美术学院艺术委员会副主任、教授、研究生导师,中国美术家协会理事、油画艺术委员会主任,中国油画学会副主席,全国政协委员。

张定钊　1938年生于福建省浦城县。1963年毕业于浙江美术学院油画系。先后任教于浙江美术学院和华东师范大学,并担任系主任、硕士生导师。现为中国美术家协会会员、上海美术家协会理事及油画艺术委员会委员、上海市高级职称评审委员会成员。1989年被美国宾州维拉诺瓦(Villanova)大学聘为客座教授。

张祖英　1938年生于上海。现为中国艺术研究院研究员、中国油画学会秘书长、中国美术家协会油画艺术委员会秘书长。

潘鸿海　1942年生于上海。1962年毕业于浙江美术学院附中，1967年毕业于浙江美术学院。历任浙江人民美术出版社美术记者、美术编辑、编辑部主任、副总编、《富春江画报》（工农兵画报）负责人。现为浙江画院院长、国家一级美术师、浙江省文学艺术联合会委员。

徐芒耀　1945年9月生于上海。1978年至1980年为中国美术学院（原浙江美术学院）油画系研究生。1980年至1998年在中国美术学院油画系任教，1984年至1986年由文化部与学院选派赴法国巴黎国家高等美术学院M·PIERE CARRON教授工作室进修。1991年至1993年以访问学者身份赴法国巴黎装饰艺术学院进行学术交流。1998年8月起调上海师范大学艺术学院执教。现为上海师范大学美术学院院长、教授，集美大学兼职教授，厦门大学客座教授，湖南师范大学艺术学院客座教授。

陈逸飞　1946年生，浙江省镇海县人。毕业于上海美术学院。作品在国内多次获奖并被送往日、法、德等国展出，有些作品为中国主要博物馆和美术馆收藏。作品在佳士得（CHRISTIE）、苏士比（SOTHEBY）以及纽约、香港等地拍卖活动中屡创佳绩，至今保持着中国当代画家拍卖的最高纪录。数年前已与当今世界最具权威的玛勃洛（MARLBOROUGH）画廊艺术公司签约，成为该公司历史上第一位签约的亚洲画家。

孙为民　1946年生，黑龙江省人。1967年毕业于中央美术学院附中。1987年毕业于中央美术学院油画系硕士研究生班获硕士学位。曾任中央美术学院油画系教员、系主任。现为中央美术学院副院长、教授，中国美术家协会北京分会副主席、北京市油画艺术委员会主任、中国油画学会常务理事。

艾　轩　1947年11月出生于浙江省金华市。1981年油画《有志者》参加第二届全国青年美展获银奖；1985年油画《若尔盖冻土带》为中国美术馆收藏；1986年油画《雪》参加第二届亚洲美术展览，日本福冈美术馆收藏；1986年油画《她走了，没说什么》参加法国举办的第18届海滨——卡涅国际美术展览并获荣誉奖；1987年10月在纽约曼哈顿麦迪逊大道举办个人画展。

何多苓　1948年生。1982年毕业于四川美术学院研究生班。个展有：1988年"中国现实主义的深层"日本福冈美术馆，1994年中国美术馆，1998年高雄山艺术馆。群展有：1982年法国春季沙龙（卢浮宫博物馆，巴黎，法国），1984年第六届全国美展（中国美术馆，北京），2000年"中国油画百年"（中国美术馆，北京）；2001年"新写实主义"（刘海粟美术馆，上海）。

戴士和　1948年9月生于北京。1981年中央美术学院油画系壁画研究生班毕业，留校任教。1988年以高级访问学者身份公派赴苏联列宾美术学院进行艺术交流。1989年出访英国基尔大学和法国巴黎，在英国举办个人画展。同年应邀出席苏联国际油画研讨会。1995年兼任中央美术学院设计系主任、油画系教授。1998年任中央美术学院油画系主任。现为中国美术家协会会员、中国油画学会理事、中国美术家协会油画艺术委员会委员。

罗中立　1948年生于四川省重庆市。1968年毕业于四川美术学院附中。1981年毕业于四川美术学院油画系，留校任教。1986年毕业于比利时安特卫普皇家美术学院。现为四川美术学院院长、教授，重庆市美术家协会主席，中国美术家协会理事。

俞晓夫　1950 年 12 月出生于上海,祖籍江苏省常州市。1978 年毕业于上海戏剧学院美术系油画专业,曾任上海油画雕塑院副院长。现为上海油画雕塑院一级美术师,上海大学美术学院客座教授,中国油画协会理事,上海美术家协会理事。

杨飞云　1954 年生于内蒙古自治区。1982 年毕业于中央美术学院,同年在中央戏剧学院舞台美术系任教。1984 年调中央美术学院油画系任教至今。现为中央美术学院油画系教授、中国美术家协会会员。

王沂东　1955 年生于山东省临沂县。1975 年山东艺术学校美术科毕业并留校任教。1978 年入中央美术学院油画系,1980 年 9 月入中央美术学院油画系第二工作室学习。1982 年毕业并留校任教。现为中央美术学院教授,中国美术家协会会员。

郭润文　1955 年生,浙江省人。1982 年毕业于上海戏剧学院舞台美术系,1988 年结业于中央美术学院油画系助教班。现为广州美术学院油画系副教授、中国油画学会理事。

谭根雄　1956 年生于上海。1983 年毕业于中国人民解放军艺术学院美术系,1986 年起在华东师范大学艺术系任教。现为华东师范大学油画硕士研究生导师、中国美术家协会会员。

姜建忠　1957 年 8 月生于上海。现为上海大学美术学院油画系教授、中国美术家协会会员、中国油画学会会员。参加的主要展览有:1994 年第八届全国美展;1997 年中国艺术大展,中国青年美展;1998 年中国当代画家联展,个人画展;1999 年第九届全国美展。

何红舟　1964 年 12 月生于四川省成都市。1988 年从中国美术学院油画系毕业并留附中任教,1999 年完成研究生学业后调至中国美术学院油画系任教至今。1990 年油画《青苹果》获首届中国油画精品大展金奖,1999 年油画《孕》获第九届全国美术大展优秀奖及浙江省庆祝建国五十周年美术作品展银奖,1999 年油画《我们的土地/我们的民族》(合作)获庆祝澳门回归艺术大展银奖。

陈宏庆　1964 年 12 月生于内蒙古自治区。1984 年至 1988 年就读于浙江美术学院油画系获学士学位,1988 年至 2002 年在中国美术学院附中任教,1997 年担任中国美术学院附中专业教研室主任。现任教于中国美术学院视觉艺术学院绘画系。

毛　焰　　1968年生,湖南省湘潭市人。1991年毕业于中央美术学院油画系,现任教于南京艺术学院。作品曾在国内外多次参展并获奖。

国画家

方增先　　1929年生于浙江省浦江县。现为上海美术家协会主席、上海美术馆馆长。

刘文西　　1933年生,浙江省嵊县人。1953年入浙江美术学院,受潘天寿等先生的直接教导。1958年毕业后自愿到西安美术学院工作至今。现为西安美术学院名誉院长、西安美术学院研究院院长、教授,中国美术家协会副主席、省文联副主席、省美术家协会副主席,陕西国画院名誉院长,延安市副市长等职。

戴敦邦　　江苏省镇江市丹徒石马乡人。上海交通大学人文学院教授现已退休。现为中国美术家协会连环画艺术委员会副主任,上海市道教协会副会长和上海美术家协会常务理事,中国美术家协会会员。

谢春彦　　1941年生,祖籍山东省广饶县大王镇。现为上海中国画院画师。主要从事中国画、漫画、文学作品插图创作和美术评论。

刘国辉　　1942年生。现为中国美术学院中国画系教授、博士生导师、院学术委员会副主任,中国美术家协会中国画艺术委员会副主任、中国美术家协会理事。

王　涛　　1943年生,安徽省合肥市人。1967年毕业于安徽师范大学艺术系。1981年毕业于中国美术学院中国画系研究生班。出版有《王涛人物画》、《王涛作品选集》、《王涛画集》。现为中国美术家协会理事,安徽省美术家协会副主席、安徽省书画院院长、国家一级美术师。

郭全忠 1944年2月生,河南省宝丰县人。现为国家一级美术师,中国美术家协会会员,陕西省美术家协会常务理事,陕西国画院副院长。

韩国臻 1944年8月生于陕西省西安市。1958年随赵望云先生学画。1959年考入西安美术学院附中。1978年考入中央美术学院中国画系研究生班,1980年毕业留校任教。历任中央美术学院中国画系副主任、水墨人物画室主任、中国画系主任、教授。现为中国美术家协会会员。

刘大为 1945年生,山东省诸城县人。1968年毕业于内蒙古自治区师范大学美术系,1980年毕业于中央美术学院中国画研究生班,受教于叶浅予、蒋兆和、李可染、吴作人等名画家。现为中国美术家协会常务副主席。

卢辅圣 1949年生,浙江省东阳市人。1982年毕业于浙江美术学院。现任上海书画出版社总编辑,兼《书法》、《朵云》、《艺术当代》等主编。现为中国美术学院博士生导师、上海中国画院兼职画师、上海美术家协会副主席。擅书画,工诗词兼治美学理论。

冯　远 1952年生于上海。1980年毕业于浙江美术学院中国画系人物画研究生班。现为文化部艺术司司长,中国美术家协会理事、中国画艺委会主任。作品曾入选第五、七、八、九届全国美术大展及其他国内外重要展事。

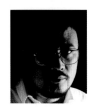

毕建勋 1952年生于辽宁省,满族。1978年考入鲁迅美术学院附中,1981年考入鲁迅美术学院中国画系,1985年毕业获学士学位。1989年考入中央美术学院中国画系研究生班,1991年毕业,获硕士学位。现供职于中央美术学院中国画系。现为中国美术家协会会员、中国美术家协会中国画艺委会副秘书长,《国画家》主编、北京市青联委员、中国国泽书画研究院副院长。

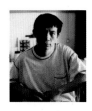

赵　奇 1954年生于辽宁省锦县。1978年毕业于鲁迅美术学院。现为鲁迅美术学院教授,中国美术家协会理事、中国画艺委会委员,辽宁省美术家协会副主席。作品曾参加第六、七、八、九届全国美展和'98上海美术双年展,第一、二届深圳国际水墨画双年展。1990年5月在北京中国画研究院举办"赵奇中国画、连环画作品展",1996年4月在北京中国美术馆举办"中国文联世纪之星工程——赵奇画展"。

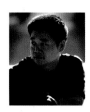

陈钰铭 1956年生,河南省洛阳市人。1983年考入天津美术学院绘画系。1990年出版个人速写集,1992年入选当代人物画库,1993年结业于中国美术学院中国人物画高研班。现为中国美术家协会会员。作品曾在国际、国内美展中多次获奖。

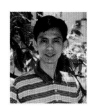

何家英　1957 年生于天津。1980 年天津美术学院毕业。现为天津美术学院教授,中国美术家协会理事,天津美术家协会常务理事。《酸葡萄》《秋暝》分别获第一、第二届中国工笔画大展金奖,《魂系马嵬》获第七届全国美展银奖和新人奖,《桑露》获首届中国人物画展最高奖。

王　赞　1959 年 5 月生于江苏省扬州市。号木瓜子。现为中国美术学院中国画副教授、中国美术学院中国画系副主任,中国美术家协会会员,浙江省中国画人物画研究会理事,博士研究生。

张江舟　1961 年生于福建省漳州市,祖籍安徽省。现为中国画研究院专业画家,《水墨期刊》主编,中国美术家协会会员。作品多次参加国内外重要展览,并获奖。作品被中国美术馆、中国画研究院、首都图书馆、博茨瓦纳国家博物馆等机构收藏。出版有《走进画家——张江舟》等专集三种。

王晓辉　1962 年生。1982 年毕业于河北轻工业学校,1989 年毕业于中国美术学院中国画系,1993 年结业于中国美术学院中国人物画创作高研班,1997 年毕业于中国美术学院获硕士学位。现为中国美术家协会会员,执教于首都师范大学美术学院。

南海岩　1962 年生,山东省平原县人。1994 年入北京画院深造于王明明工作室。现为北京画院专业画家,中国美术家协会会员。作品《阳光璀璨》获第九届全国美展铜奖。《虔诚》入选百年中国画大展,并被中国美术馆收藏。

王颖生　1963 年生于河南省沈丘。1983 年毕业于河南大学美术系,并任教于该系。1995 年考入中央美术学院研究生班,1997 年毕业获硕士学位。现为中国美术家协会会员,中央美术学院壁画系副教授。作品被中国美术馆、中央美术学院美术馆、深圳美术馆、中国奥委会、中南海等多家机构和个人收藏。

刘西洁　1964 年 7 月生于陕西省西安市。1985 年考入浙江美术学院中国画系人物画专业,1989 年毕业分配至西安美术学院任教。1998 年考入中国美术学院中国画系人物专业研究生班,2000 年毕业。现执教于西安美术学院国画系。

盛天晔　1970 年生于浙江省。1990 年毕业于中国美术学院附中,1994 年毕业于中国美术学院中国画系获学士学位,2000 年毕业于中国美术学院中国画系获硕士学位。现为中国美术学院中国画系教师,中国美术学院中国画系在职博士生,师从刘国辉教授。

图书在版编目(CIP)数据

中国当代肖像艺术集粹/ 刘传铭主编.–上海:上海书画出版社,
2002.7
ISBN 7–80672–335–1

Ⅰ.当... Ⅱ.刘... Ⅲ.①油画:肖像画–作品集–中国–现代②中国
画:肖像画–作品集–中国–现代
IV J221

中国版本图书馆 CIP 数据核字(2002)第 043248 号

中国当代肖像艺术集粹

主　　编　刘传铭

责任编辑　薛锦清

技术编辑　杨关麟

翻　　译　张　昕

装帧设计　王震坤

出版发行
上海书画出版社
上海市钦州南路 81 号　邮编:200235
电话总机:64519008
网址:http://www.duoyunxuan–sh.com
E–mail: shcpph@online.sh.cn

经　　销
各地新华书店

承印者
上海中华印刷有限公司

开本:889×1194　大 16 开　印张 7
2002 年 7 月第一版　　2002 年 7 月第 1 次印刷
印数:1–2000

定价:100 元